音樂，不一樣？

四季繽紛

陳郁秀 主編　張己任 著

東大圖書公司

樂聲滿人間

　　早晨起床，聽見窗外的雨聲，心裡不知不覺跟著滴滴答答地躁動了起來！望著外頭潮濕的一片，忽然好想多疼自己那麼一點點，於是，起身為自己播放了葛利格的皮爾金組曲，隨著悠揚的樂音，心情竟好似轉進一片風和日麗、蟲鳥合鳴的森林裡，晨曦透過剛發芽的綠葉，那麼地溫煦、祥和……就這樣，音樂啟動了我一整天的好心情，讓我的心懷抱著隨音樂而來的晨光、鳥語和新鮮空氣，神清氣爽地帶著微笑，展開忙碌的一天。雖然外面的天空是溼晦的，但我的心情卻是開朗的。

　　健康是人類最基本的生存條件，而心情則像是一把利劍，左右著我們的健康，使生命隨之改變轉折。音樂可以是醫治世人的靈藥，它透過與人體共振、共鳴、協調及感應，直接影響人的健康和心情，並且激發您的感情、薰陶您的情懷、啟迪您的智慧。有了音樂來抒發您內心中之痴、嘆、迷、夢、怨、喜、怒、哀、樂，生活將是何等自在？也許您未嘗試過音樂的爆發力，它可點燃您已經麻木的聽覺神經，提供您聽覺的震撼，進而達到渾然忘我的境界，試試看，十分神奇！

　　或許您正煩惱著該如何踏入音樂之門！告訴您一個好方法：以最簡單的方式親近它。無論是正在聯考的您，正在塞車的您，正在感傷的您，正在寂寞的您，正處焦慮的

您，或正要吃早餐的您，任何時、地、心情，只要聽聽音樂，美妙又簡單的操作……，每天一點點，久了，您就聽懂了。

【音樂，不一樣？】系列，就是在這樣的動機之下，以各種不同的角度及最輕鬆的方法，分別以《一看就知道》、《不看不知道》、《怦然心動》、《跨樂十六國》、《動物嘉年華》、《文藝講堂》、《大自然SPA的呵護》、《天使的聲音》、《四季繽紛》、《心有靈犀》十本書介紹給大家。相信這一本本簡單的音樂導讀，加上您想親近、了解音樂的動機，將為您在翻閱、聆聽的同時，帶來許多意想不到的寶藏。

謝謝「東大圖書」能實現我與大家分享音樂之美的夢想，這是一個平淡卻深具意義的夢想，因為音樂曾幫助我翻越過許多苦難的藩籬，也陪伴我與家人、朋友共同分享快樂和感動，所以我希望每個人都能喜愛音樂，讓音樂有機會親近您、協助您，並充實您的人生。

最後要謝謝和我一起工作的所有朋友：蘇郁惠、牛效華、盧佳慧、孫愛光、陳曉雯、林明慧、吳舜文、魏兆美、張己任及顏華容老師等人，有您們的參與，使更多人能親近音樂，讓「樂聲滿人間，處處漫喜悅」。

陳郁秀

春之呢喃

　　寫這本小書，也算是一種「意外」，寫了許多年介紹音樂、音樂欣賞，或是學術論文的文章，以「春、夏、秋、冬」「四季繽紛」來給音樂作介紹，這還是第一次。這是主編陳郁秀教授的想法，我認為頗有創意，於是接受了這個差事。

　　常常有許多愛樂者問我如何去「了解」音樂？音樂究竟在「說」什麼？……面對這些問題，令我深深感覺到國內一般通識音樂教育的不足。的確，我們中小學的音樂教育唱了太多的歌、講了太多的音樂理論，卻少了對音樂本質與欣賞上的認知。

　　藝術最終目的是表達一種情，而在許多的藝術中，又以音樂的表達最為直接。你在看一篇小說時，能在一開始就被一兩個文字感動嗎？你能在看一幅畫時，一眼就能「瞧出」畫中的情嗎？只有音樂，當聲音一響起時，你就會有所「感覺」！當你對聲音有所感時，事實上就已經對這首作品有所了解了。當然那種了解是模糊的。然而音

樂的本質其實也是模糊的，但這卻給了你很大的想像空間。有文字的音樂是比較能「了解」的。因為你能順著文字的意義去「想像」去「感受」！這或許是一般音樂欣賞的介紹，大都從「標題音樂」開始的原因。然而「標題」也好，沒有「標題」也好，如果不能直接的對某一首音樂有所感覺，那麼這首樂曲對你是無意義的！為了讓你能對音樂先有一點認知及感到親切，這本書是以比較感性的寫作方式來進行的，主要的還是讓你先對音樂有所感！因為有所感，而能更進一步的喜歡去聽，多聽之後，對一般音樂的欣賞能力就會提高，對藝術的感受能力與判斷能力，「理論上」，是接觸愈多就愈能提昇的。

　　這本小書能夠完成，要特別感謝李秋玫小姐，沒有她的幫助，這本書是完成不了的！

主編小檔案

陳郁秀，臺灣臺中縣人，現任行政院文化建設委員會主任委員。曾任法國巴黎波西音樂學院教授、國立師範大學音樂系教授、音樂系主任、音樂研究所所長、師大藝術學院院長、中華民國音樂教育學會理事長、白鷺鷥文教基金會董事長等職。十六歲即赴法國求學，獲巴黎音樂學院鋼琴及室內樂演奏學位，返國後即活躍於鋼琴演奏的職業舞臺並致力於音樂教育，培育無數優秀的音樂人才。

1993年與夫婿盧修一立委成立「白鷺鷥文教基金會」，致力於推廣本土音樂並建立「臺灣藝術文化資料庫」之浩大工程。表演方面，除個人獨奏會及室內樂演出從未間斷外，更與全國各大樂團及國際知名樂團如「上海交響樂團」、「柏林愛樂木管五重奏」、「慕尼黑絃樂團」、「日本大阪愛樂交響樂團」、「日本名古屋交響樂團」等合作演出，增進國際文化交流。1996年，法國總統席哈克特別頒贈「法國國家功勳騎士勳章」，以表揚她對中法文化交流的貢獻。1998年獲頒「臺北文化獎章」。

著有《拉威爾鋼琴作品研究》、《音樂臺灣》、《近代臺灣第一位音樂家──張福興》、《沙漠中盛開的紅薔薇──永懷祖恩的郭芝苑》等四本書。編有《臺灣音樂百年圖像巡禮》、《臺灣音樂閱覽》、《臺灣音樂一百年論文集》、《生命的禮讚》等書。

作者小檔案

　　張己任，廣東省平遠縣人。九歲開始學習
鋼琴，十五歲曾於臺灣省音樂比賽中獲獎。臺灣東海
大學社會系畢業後，赴美國曼尼斯音樂院（The
Mannes College of Music）專攻管絃樂指揮
（Orchestral Conducting）。1973年以「特優」（With
Distinction）之成績畢業。畢業後曾隨現任德國萊比
錫愛樂交響樂團（Leipzig Gewanhause Symphony
Orchestra）指揮及總監布隆斯德（Herbert Blomstedt）
習指揮。

　　1975年返回臺灣，任教於東海大學音樂系，同時任臺灣省交響樂團正
指揮。三年後，獲全額獎學金赴紐約市立大學博士班，專攻音樂學
（Musicology）與音樂理論（Music Theory）。1981年轉入紐約哥倫比亞大
學教師學院（Teachers College, Columbia University），1983年以《齊爾品對
現代中國音樂的影響》（*Alexander Tcherepnin and His Influence on Modern
Chinese Music*）獲博士學位。

　　自1984年起，任職東吳大學音樂系。1990年至1998年任音樂系主任，
於1993年創立東吳大學音樂研究所，並兼任所長，1996年至1998年並同時
兼任東吳大學學生事務長。現任東吳大學音樂系教授兼學生事務長。

目次

春

春之想望

布瑞頓的「春之交響曲」

　　春天啊！溫柔的春天何時來到？！屆時，和煦的陽光將會露出笑臉，化去那覆蓋著大地的冰雪；冬眠的動物從長夢中甦醒，林間的花草樹木開始抽枝發芽。褪去了寒冷的冬衣，萬物開始有了生息，整個世界彷彿再次地動了起來。

　　一樣的描述春天，有別於一般交響曲的概念，近代作曲家布瑞頓以聲樂作為樂曲的表現主題，作了這首「春之交響曲」（*Spring Symphony, op. 44*）。當然，在交響曲中引入聲樂的手法並非首創，在馬勒、貝多芬等作曲家的作品中皆早已有過嘗試，但讓管絃樂始終擔任伴奏的角色卻是這闋交響曲的重要特徵。

　　「春之交響曲」係由十二首樂曲組成，選自十四到二

十世紀不同英國詩人的創作，共十四首，全都與「春」有關係。詩人雖不盡相同，但是全曲的構成卻是一體的。在樂器的編制上，雖然規模龐大，但使用全管絃樂的卻只有其中的四首曲子而已，此外的八首歌曲配合著歌詞的內容來伴奏，更是動人心絃。

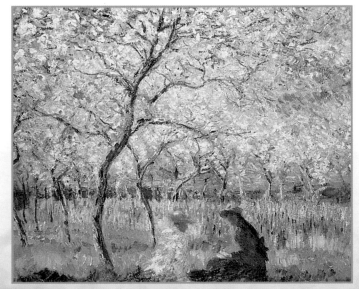

莫內（C. Monet），春天，1886。

　　最特別的呢，是布瑞頓在這首「春之交響曲」的終曲裡引用了中世紀最著名的卡農「夏天來了」（*Summer is icumen in*），這是現存最古老的卡農之一，總共由六個聲部所構成。多聲部的結構以及節奏與旋律的編排，使得這首樂曲因而得名，並具藝術上的重要性。也就是因為如此，往往成為作曲家爭相引用或者模仿的對象。

　　除了布瑞頓之外，布拉姆斯亦曾在他的卡農作品中

仿效這首古老樂曲的結構。而這種引自他人創作的樂曲片段成為自己作品一部分的做法，也是布瑞頓技法中的一項特色。因此，跟著他的樂曲走，他也會帶您到另一個熟悉的旋律，去喚起您內心裡深刻的記憶呢！

「春之交響曲」並不單純局限於以「春」為對象的描寫，而是包含了由冬至春的過程。首先從打擊樂器及豎琴平靜地開始，無伴奏的合唱與管絃樂交替進行，帶出了黯淡的冬日與期待春天的心情。三把小號伴奏著男高音急速的獨唱，音形仿效著杜鵑的啼聲。春的使者，給森林帶來了回聲，期盼已久的春天已透露出一絲絲的氣息。

「春天啊！溫柔的春天」是詩人最為之歌

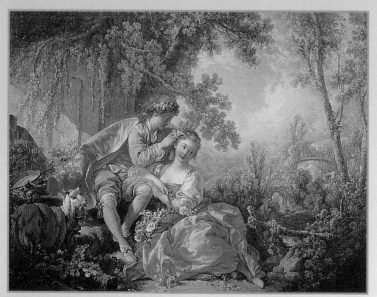

布欣 （F. Boucher ），春，1775 。

頌，也是一年中最快樂的季節，在這
首歌曲裡，三位獨唱者仿效鳥啼之
聲，有力的唱著迎春的喜悅，樂器大
規模的編制，以三拍子的快板巧妙地
表現快活的情景。接著，在木管、低
音號、鈴鼓急速的伴奏上，少年合唱
團歌詠著抒情詩人以自然聞名的詩，
小提琴加入後，女高音開始唱著美麗
的五月，坐在馬車裡的快樂少年搖晃
著吹著口哨，與女高音的歌聲互疊。
在大文豪彌爾頓的詩作「晨星」中，
混聲合唱道出歡迎五月的來臨，願這
美景常居人間。

畢沙羅（C. Pissarro），
波畢亞・伊哈尼。

　　在這個戀愛的季節裡，女孩們帶來春天，潤飾春
天。美好的春天，就像姑娘們嬌羞的容顏、輕柔的體
態。之後，天上落下驟雨，這短暫的雨水表現出歡喜與
雀躍的心境。夜裡，橫臥草坪上，女中音與無伴奏合唱

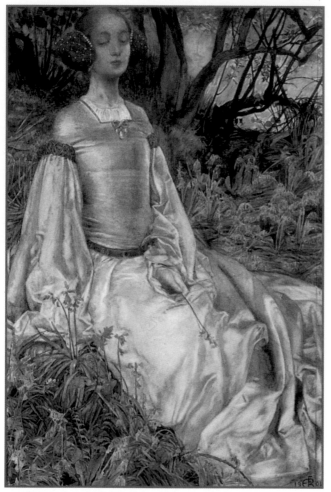

佛戴斯居‧別克達爾（E. Fortescue-Brickdale），在春天，1904 。

的詮釋，唱著心中無限的感慨。「我的情人，比任何人都美麗」，當進行到這句歌詞時，女高音與男高音獨唱則以追逐的方式相互地唱出。

終曲，正式地由五月進入了夏季，樂曲轉成以打擊樂器為背景，所有的樂器通通登場，營造出了熱鬧的氣氛。從一開始流暢的三拍子圓舞曲風，不一會兒換為二拍子的快板，漸漸地增加了律動感。洋溢著年輕氣息的少年合唱團再次登場，以各式各樣的模仿來反覆進行

著中世紀的卡農「夏天來到」，更明顯地點出了由冬到
春，由春到夏的這段過程。

　　布瑞頓「春之交響曲」詳細描繪著從對
春天的期待，一直到揮別春天的這段
美好時光。伴隨著春天所聯想起
的少女、愛情、鳥語、星辰
等，無不溫馨與甜美。此
刻，讓我們就隨著「春之
交響曲」，去探訪記憶裡
這段美好的春天吧！

夏之物語

布瑞頓（Edward Benjamin Britten, 1913
～1976），英國作曲家、指揮家兼鋼琴
家。父親是牙科醫師，母親是業餘傑出的
女高音歌手。遺傳自母親的音樂才能，布
瑞頓兩歲便對鋼琴發生異常的興趣，
五歲寫歌，七歲作鋼琴曲，九歲完
成絃樂四重奏的作品，十二歲才正
式學習作曲，十六歲便進入皇家
音樂學院就讀。

布瑞頓及其夥伴男高音皮爾斯

布瑞頓的技法練達，旋律優
越，作風卻是中庸與英國式的。和聲、音色及節奏等表現效果，感覺敏銳但不
顯得過於突兀。他的作品極為多彩而富於變化，並未拘於特定的技法。由於對
英國傳統音樂以及英國民謠特別關心，故立於傳統上展現出現代的音樂手法。
不但創作各類型的音樂作品，更曾經以寫紀錄電影的配樂為主要工作，奠立他
往後寫作歌劇的寶貴經驗。在結識詩人奧登（Wystan Hugh Auden）之後，不但
重新認識英國詩所具有的美，以及詩與音樂的美學關係，更從而意識到藝術家
對人類社會所應有的責任。此後便常以奧登的詩譜出了許多電影音樂。

秋之樂趣

布瑞頓著名的作品：

1. 引自浦賽爾主題變奏曲與賦格曲「青少年管絃樂入門」
 (*The Young Person's Guide to the Orchestra, op. 34*)

2. 為二次世界大戰破壞後重建的科芬特里（Coventry）大教
 堂所作的「戰爭安魂曲」(*A War Requiem, op. 66*)

靜謐的喜悅

葛利格的鋼琴曲「抒情小品集第三冊——春頌」

　　您選擇用什麼來寫日記？用精采的圖畫？用象徵歲月的皺紋？用離不開身邊的札記，信手拈來一段深刻的筆觸？還是跟廣告一樣，用活潑鮮明的照片？無論是用身上的傷痕來記取年少輕狂，或是老者不斷地講述著往日的英勇事蹟，即便是在血肉之軀上刺下永遠難以磨滅的圖騰……，全都代表著對逝去歲月的珍惜與喟歎，試圖記錄或留下曾經存有的生活點滴，不論是甜蜜還是苦楚。

　　過往的時光，對音樂家葛利格來說，是內心一串串流瀉不斷的音符。沒有錯，身為指揮家、作曲家的他，寫的日記就是一首又一首美妙的樂曲！我們將要到達挪威，去細細品味葛利格所寫下的一篇日記——「春頌」（*Til foraret*）。

　　「抒情小品集」（*Lyric pieces*）是葛利格音樂日記的
總稱，從他二十一歲起，便以日記的方式，隨著興致偶
斷偶續地完成許多小品或隨想作品。像個畫家對鄉野山
林的素描，又像個詩人般寫下他對自然界的景物、質樸
的農民、牧童那般恬靜生活的反映，吐露著對大自然崇
尚的心靈。洋洋灑灑的譜了三十餘年的小曲子，陸續共

米勒 （J. F. Millet），春，1868-73。

丹比，挪威一湖景，1883。

集成了十冊的「抒情小品集」，而「春頌」則是出自於第三冊、作品四十三的第六首曲子。

　　滿溢於胸的情懷，必須要即時的創作方得以宣洩；不僅是作家如此，藝術家如此，舉凡各藝術創作類型皆然。而無法明確言喻所欲指示的音樂，更保有無限可能的想像空間。「在安靜的早晨，划一隻小船或在礁石峭壁間徜徉，你會覺得怎麼樣呢？不久前的一天，我就在這種渴念之情的驅動下寫了一首安寧短小的感恩之歌……如果特羅爾德豪根四周的景象更加宏偉壯觀的話，音調就不是這樣了。但我為它們現在的樣子而高興，而且，

從這種靜謐的快樂中⋯⋯產生了一首樂曲。」這是葛利格在譜寫「抒情小品集」的期間，曾經寫給朋友的一段書信，說明了他將所見的美景轉化為音樂的過程。

「春頌」在鋼琴的裝飾音符中帶出愉悅的心境，附點節奏像是雀躍的腳步，生動地描繪著一個北歐人在熬過嚴冬酷寒的漫漫長夜後所能體驗、感受到春天的溫暖嫵媚和燦爛明麗。樂曲的開頭運用了一些大跳的旋律音程，描寫悄悄來臨的初春。看那受暖風吹拂的萬物漸漸甦醒，點點小花綻放開來，聽那溪流也重新歌唱。輕巧且具有顆粒性的音符就像晶瑩的水珠般四處跳躍，接著，融化了

鮑一伯利（A. Baud-Bovy），寧靜，1898之前。

的冰雪帶著巨大的衝力形成飛竄直下的瀑布，雄偉壯觀。

中段安插著略為晦暗的部分，營造了緊張的氛圍，但不久即重現開始的旋律音形，以擴展的形式再現，伴著滾動翻騰的琶音，充滿著歡樂、陽光和希望。這樣熱情洋溢的旋律，顯示著對久候著北歐之春降臨的渴望，以及對春的感激與憧憬。

伯克蒙（H. Brokman），蘇連多小海岸（灰暗）。

　　這樣輕鬆的鋼琴小曲，是最能發揮葛利格詩情豐富作曲才華的作品。與他傾心的音樂家蕭邦相較之下，他的隨筆音樂，是更適合自己，也更趨近田園鄉野，敘述閒適平靜的美，而並非奢華與社交性的。

　　每個人都可以自由地選擇最值得紀念的方法，來記錄自己的生命痕跡！那您是選擇用什麼方式寫日記的呢？

夏之物語

　　葛利格（Edvard Grieg, 1843～1907），挪威作曲家與鋼琴家，出生在具有蘇格蘭血統的家族。幼年受具有相當鋼琴音樂教養的母親啟蒙，十五歲即被發掘而赴萊比錫音樂院留學。當時受孟德爾頌與舒曼保守的浪漫主義傾向的強烈影響，但他後來在與同輩的挪威作曲家等人交往後，便漸漸地為介紹挪威音樂而努力。在他意識中所追求的北歐性審美觀，目標是在壯大的魄力中找出美感，在他自己挖掘本國民謠寶礦而產出國民教育的努力之後，也奠定了祖國國民音樂的基礎。

　　在葛利格的作品中，包含著許多抒情的歌曲與鋼琴小曲，而其中所具有的纖細抒情風格，無疑的不但形成了葛利格音樂的本質性格，更成為其作品的一大魅力之一。他的管絃樂曲，在樂器的色彩、節奏以及國民樂派的手法上，皆展現十分獨特的效果。

秋之樂趣

葛利格著名的挪威民謠作品：

1. 挪威的民謠調（*Hidtil utrykte norske folkviser sat for Piano, op. 66*）

2. 六首挪威山間民謠（*6 Norwegian Mountain Melodies, op. 112*）

春之甦

舒曼的第一號交響曲「春」

　　推開灰暗的冬雲，山谷間湧出春天的氣息，這一站，是德國浪漫的春天！

　　時間是1839年的12月，當舒曼聽到舒伯特的遺作「C大調第九號交響曲」（*D944*）的演出時，不由得感歎地道出：「所有的樂器都像人聲，其豐富的精神與管絃樂法堪與貝多芬媲美！……我也想寫出這樣的交響曲。」舒伯特這首交響曲不僅是舒曼所發掘並致力促成演出的作品，它令人讚賞的內容，更是刺激舒曼創作「第一號交響曲『春』」的主要原因。

　　您聽說過嗎？關於舒曼的這首曲子，還有個耐人尋味的傳說呢！聽說當舒曼前往維也納貝多芬基地憑弔時，無意間發現基地上有一支筆而將它攜回，據說他就

是用這支筆寫下了關於舒伯特第七號交響曲（即現在的第九號）記錄，更用它譜寫了第一號交響曲的曲譜。不論這個故事的真實程度如何，都顯示著舒曼意欲繼承德國交響樂傳統，並力圖加以發展的野心，同時也暗示他

陳其茂，山麓春色。

是直接受到舒伯特曲風的影響。

　　這首交響曲的作曲靈感，來自於當時與舒曼相當熟識的詩人貝特嘉（Adolph Böttger）的詩「您，雲的靈」：

您是雲的靈，沉重停滯，越過海山威脅似的飛著。

您的灰色面紗突然出現，覆蓋著天上明亮的眼睛……。

喔！變化吧，變化您的繞行——春天在山谷間開出花朵！

莫內，畫家在吉維尼的花園，1900。

　　深具文學素養的舒曼就是從這首詩裡得到了感動，
而以「春」作為這首樂曲的標題。

　　1843年寫給正在柏林準備交響曲演出的威廉・陶貝
特（Wilhelm Taubert）一封信，信中明白寫著：「你能試

莫內，吉維尼附近的罌
粟園，1885。

著把渴望春天的情感融進你的交響曲演出中嗎？這是我1841年2月創作這部作品時感受到的情緒。我願意小號一進入所吹出來的聲音，就像是來自天堂的召喚，進而在引子裡，我彷彿是在暗示萬物開始煥發生氣，蝴蝶在展翅飄飛，並且，在快板中，每一件事又像春天依樣在甦醒之中……，而這些都是在完成了我的作品之後，來到我腦海中的幻影……。」

感情充沛是他風格的基本要素，舒曼曾在各樂章裡明確地附加了如下的標題：一、「初春」（Frühlingbe-ginn），二、「黃昏」（Abend），三、「快樂的嬉戲」

（Frohe Gespielen），四、「春分」（Voller Frühling）。

　　第一樂章的序奏，在小號與法國號如喚醒春天似的音響上，帶出了綠意盎然、蝴蝶飛舞的想像。在速度逐漸轉快後，便進入了甚活潑的快板。第二樂章的甚緩板，中心主題是帶有模近音形的悠長旋律，在由長號以聖詠的曲風暗示出詼諧性的尾聲，不停歇地進入具有兩個中段詼諧曲的第三樂章。第四樂章是生動而優雅的快板，氣勢磅礡的氣氛，充滿了明朗與活力。這樣的組合，展現了春天無限寬廣空間與萬物復甦的新意。

　　舒曼，一個最自覺、最熱情洋溢的浪漫主義理想與幻想的追隨者，以他沉靜的內心，表達了音樂強烈的力量與情緒。他的魅力在永恆春天的世界中再次的散發出來，而他心中的春天，都反映在他的「第一號交響曲」中。想走進舒曼理想中的春天嗎？您得先聽聽舒曼的交響曲——「春」！

夏之物語

　　舒曼（Robert Schumann, 1810～1856），生於茨威考（Zwickau），死於波昂（Bonn）。父親是一位書店老闆，因此他也熱愛文學，閱讀了不少歌德（Johann Wolfgang von Goethe, 1749～1832）、拜倫（George Gordon Byron, 1788～1824）及希臘的詩，他尤其欣賞德國詩人里赫德的浪漫派文學作品，不僅奠下了深厚的文學基礎，更孕育了以後的浪漫派風格。舒曼從小即對音樂有著野心，但直到十九歲才從法律轉學音樂，走向音樂家之路。

　　在學習鋼琴的過程中，由於練習不當致使手指受傷，舒曼只好放棄他在鋼琴上的發展，專心作曲。1834年創立了《新音樂雜誌》，曾經由他親任主編，撰寫了無數的音樂評論，也發行了相當久的時間，並且成為德國最具權威的音樂雜誌。

　　從二十三歲左右起，他便開始為自己精神上的疾病所苦，曾企圖自殺數次，最後在一家精神療養院中逝於愛妻克拉拉（Clara Schumann, 1819～1896）懷中。他的作品曲風獨特，不受曲式拘束。由於常傳達詩一般的幻想與靈性，並創立了他最令人讚賞的浪漫鋼琴風格，故被音樂學者們譽為「鋼琴詩人」。

秋之樂趣

舒曼著名的交響曲：

1. 降 B 大調第一號交響曲「春」（*Frühling, op. 38*）
2. C 大調第二號交響曲（*op. 61*）
3. 降 E 大調第三號交響曲「萊茵」（*Rheinische, op. 97*）
4. d 小調第四號交響曲（*op. 120*）

春之舞動

舒伯特的聯篇歌曲「天鵝之歌 —— 春天的憧憬」

　　春天在您心中勾勒出什麼景象？是萬物復甦一片欣欣向榮的油綠，還是綿綿無盡的濛濛春雨？現在我們來到歐洲的藝術中心 —— 奧地利。這個國家的氣候雖不似北歐各國終年籠罩在冰雪之中，但也不像臺灣有著四季如春的宜人氣候，所以對人們來說，隆冬過後，大地由冰封銀白的世界轉化成嫩綠嫣紅，萬物皆獲得身心的舒展，是最讓人期盼的。「春天的憧憬」（*Frühlingsse-hnsucht*）此曲就是在這種心情下的創作。

　　「春天的憧憬」這首歌曲出自舒伯特的聯篇歌曲「天鵝之歌」（*Schwanengesang, D957*）。「天鵝之歌」包含十八首歌曲，其中八首歌曲的詩為 Ludwig Rellstab 所作，六首是 Heinrich Heine 所作，四首是 J. G. Seidl 所作。整

莫侯（G. Moreau），埃赫巨勒與特斯比奧之女（局部）。

套作品是舒伯特在逝世前三年開始創作的，直到他逝世的前幾週才完成最後一首歌曲。

舒伯特死後他的兄弟 Ferdinand Schubert 將這些手稿交給 Tobias Haslinger 出版，但從舒伯特生前的分類可看出原本舒伯特想要將這些歌曲分成兩組，其中三首歌曲舒伯特甚至想譜成奏鳴曲，可惜這些都還來不及實現，

舒伯特就過世了。Haslinger 將這些歌曲集結並於1829年5月出版，名為「天鵝之歌」，這是這整套聯篇歌曲名稱的由來，有趣的是，「天鵝之歌」並不像「美麗的磨坊少女」與「冬之旅」這兩套聯篇歌曲僅採用一位作家的詩作且具有前後相連的故事性，而僅是集結三位作家的作品，與其說是聯篇歌曲，不如說是將這些歌曲給予一個統一的命名而已。

「春天的憧憬」內容在描繪春天帶給人雀躍的心情，這種存在於內心深處的情感藉著歌詞中一再詢問的語氣呈現出來，舒伯特於音樂的處理上以較急促的速度傳達心情的愉悅，以音符上行表現急切渴望的語氣，在自問自答的情況下音樂反覆

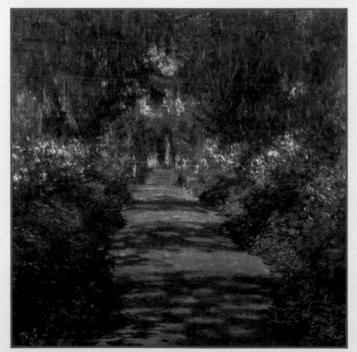

莫內，莫內吉維尼花園裡的小徑，1901-02。

五次，強調著春天給人帶來的幸福與希望是多麼的無止盡，最後以音符下行配合歌詞「只有你！」回答只有春天的來臨才能給予人們真正的快樂。

「春天的憧憬」這首歌曲雖然並不是「天鵝之歌」這套聯篇歌曲中最有名的作品，但藉著舒伯特的作曲才華讓我們透過音樂感受到自然之美是如此地深觸人心。現在讓我們泡壺好茶，放鬆心情，一起來欣賞這首「春天的憧憬」吧！

莫內，鳶尾花，1914-17。

夏之物語

　　舒伯特（F. Schubert, 1797～1828），奧國作曲家，一生創作六百多首藝術歌曲，世人尊為「德國藝術歌曲之王」。其歌曲的特色為曲調優美綺麗，善用鋼琴伴奏營造轉化氣氛，歌者與伴奏間搭配得完美合宜，具極高的藝術價值。「魔王」、「鱒魚」、「菩提樹」、「聖母頌」、「紡車旁的葛麗卿」等是他著名的歌曲作品。

　　但他的創作才華並不局限在歌曲創作方面，還包含了戲劇、宗教音樂、合唱、重唱、管絃樂、室內樂、鋼琴曲等等，均為相當傑出的作品。

克林姆（G. Klimt），彈鋼琴的舒伯特，1899。

秋之樂趣

舒伯特著名的三大聯篇歌曲集：

1. 美麗的磨坊少女（*Die schöne Müllerin, D795*）
2. 天鵝之歌（*Schwanengesang, D957*）
3. 冬之旅（*Winterreise, D911*）

初春的使者

戴流士的管絃小品「孟春初聞杜鵑啼」

如何明白春天的到來？從草地上冒出的嫩芽？從樹林換上了綠衫？從暖風撫過身旁？還是寂靜的自然中，出現了生機？但這些景觀，都比不上啁啾的杜鵑，反覆地向大家道著春天的來臨。

1910年前後，年近五十的戴流士在感歎自己作品不被重視之餘，接受了鋼琴與作曲家友人帕西·葛倫杰（Percy Grainger）的建議，一反過去大編制的寫作，他首次為小管絃樂團作了「兩首小品」，而其中之一，便是這首「孟春初聞杜鵑啼」（*On Hearing the First Cuckoo in Spring*）。正如標題所示，這首曲子不僅描寫杜鵑鳥在春天初到時的那種感歎，同時也把作者對於挪威所具有的一種近於鄉愁似的憧憬表露在他的這部作品中。

波納爾（P. Bonnard），早春，1909。

　　大自然的季節交替之間，天氣漸漸暖了起來，樂曲
開頭璀璨又甚弱的和絃，就像晨曦一般混沌未開；這因
春天到臨所產生的情感，濃得化不開。短暫的持續之
後，雙簧管劃開了寂靜黑夜。作曲家自己所構想出來的
第　主題，卻帶有些許英國民謠的性格。接著呈現的，

是由絃樂所奏出的第二主題，舒緩的旋律則是引用了挪威地區流傳的民謠「奧勒谷」（*I Ola-Dalom*），這是戴流士在總譜上所留下的附註，明顯地註記著「引用挪威民謠」的內容。

天漸漸地甦醒了，大地洋溢著一片祥和愉悅的氣息，和煦的陽光終於露出了笑容，枝葉的尾端垂著晶瑩的朝露，在陽光下閃耀著光芒。聽見遠處杜鵑的叫聲了嗎？「布穀、布穀……」由單簧管聲聲地學著這眾人熟悉的鳴叫，芳香的花朵兒散發出無數的芳香，彩蝶們舞動輕盈粉翼，來回穿梭花叢。睡過了一個冬季的蜜蜂、螞蟻，也紛紛開始牠們辛勤的工作。一片美景中，又傳出了另一聲雙簧管的布穀聲！於是，各種樂器模仿的鳥鳴聲，就這樣此起彼落，相互交織地歌唱著。在兩個主題進行之間，穿插著各種不同

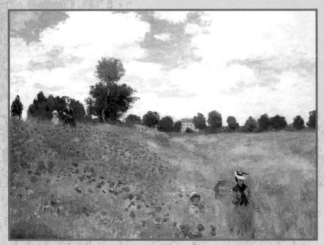

莫內，開滿罌粟花的原野，1873。

樂器演奏同一音形、類似回聲的樂句，暗示著杜鵑的啼叫聲。全曲以緩慢的速度行進著，平和的長樂句並沒有特別顯著的起伏，尾聲漸漸地轉輕轉柔，並在微弱的音量中，預示了春季美好的想像空間。

　　杜鵑的啼聲，給了古今中外多少詩人靈感，無論是喜悅的、哀愁的、思鄉的、歌頌美景的，在不同的時空中，皆出現過令人讚歎的作品；而轉化成為音樂，又是另外一個感官的領受。在音樂流瀉的此刻，春天的詩歌、繪畫、風景……全都化為一顆顆動人的音符，顫動您的心靈。

莫內，艾爾聖馬丁的小徑。

夏之物語

戴流士（Frederick Delius, 1862～1934），德裔的英國作曲家，雖然父母親是為經營羊毛業而移居英國，並且父親希望他繼承家業，但在音樂氣息濃厚的家庭中長大的戴流士，卻執意以音樂為己業，故以小提琴老師的身分在佛羅里達展開音樂生活。在當地所聽過的黑人旋律亦給他深遠的影響，並於日後表現在附聲樂的幾首管絃樂曲當中。

孟克（E. Munch），戴流士1922年在威斯巴登戶外音樂會的版畫。

戴流士一生中有不少好友，他曾到挪威旅遊時結識了葛利格（Edvard Grieg），並結下了深刻的友誼；1888年居住巴黎以來，更與拉威爾（Maurice Ravel）、高更（Gauquin）、孟克（Munch）以及史特林貝利（Strindberg）等人成為摯友。1922年，60歲的戴流士不幸身患重病，不但雙手麻痺，之後更雙目失明，但在一位約克夏青年的自願協助下，得以使他繼續創作了許多名作傳世。戴流士的音樂是屬於浪漫派的後期，以歌頌人生愛恨別離的附聲樂之管絃樂作品，及美妙管絃樂色彩描寫大自然與季節感的交響詩為主，這些作品皆受到無數讚仰者的喜愛。

秋之樂趣

戴流士有關夏天的作品：

1.「夏日花園」幻想曲（*In a Summer Garden*）

2.夏夜河上（*Summer Night on the River*）

3.夏之歌（*A Song of Summer*）

4.仲夏之歌（*Midsummer Song*）

夏

幸福的夏夜傳奇

孟德爾頌的劇樂「仲夏夜之夢」

　　若問世界上最讓人感到幸福的是哪一首曲子？則「結婚進行曲」可說是當仁不讓。現在我們落腳在孟德爾頌所領我們到達的這個仲夏夜的夢裡，去參加一場甜蜜的婚禮。

　　華格納與孟德爾頌都寫作過「結婚進行曲」，孟德爾頌所寫的「結婚進行曲」，其實是劇樂「仲夏夜之夢」（*A Midsummer Night's Dream, op. 61*）中的樂曲之一，描述愛侶在歷盡一番波折後，終於獲准結婚而充滿了喜悅和幸福。「仲夏夜之夢」是莎士比亞所寫的戲劇中，極為著名的一部浪漫喜劇。兩百餘年來，有不少作曲家紛紛將其譜成各式樂曲，如歌劇、幻想曲、戲劇音樂、聯篇組曲等。但是其中最著名的，當然是由孟德爾頌所寫的這

部戲劇音樂。

　　1826年的夏天，孟德爾頌與姊姊芬妮一同拜讀了莎士比亞「仲夏夜之夢」的德文譯本。年輕的孟德爾頌為那充滿夢與幻想的奇異世界所吸引，在腦海裡勾勒出一幅精靈們嬉戲玩鬧的景象，於是從莎士

弗謝里 （H. Fuseli），蒂塔妮亞的甦醒，1780-90。

比亞的戲劇中擷取題材，寫下了「仲夏夜之夢」序曲。十七年後的1843年，孟德爾頌受普魯士皇帝斐德烈·威爾海姆四世委託，在其十月壽辰時演出「仲夏夜之夢」。於是孟德爾頌在序曲之外，另寫下「詼諧曲」（*Scherzo*）、「間奏曲」（*Intermezzo*）、「夜想曲」（*Nocturne*）、「結婚進行曲」（*Hochzeitsmarsch*）與「野

費茲潔拉（J. Fitzgerald），被俘的羅賓，1865。

人之舞」（*Ruepltanz*）等十二段音樂，成為我們今日所聽到的面貌。

劇中所指的仲夏夜是一年當中白晝最長的夏至前後的夜晚。西方人相信當天晚上會有許多幻想式怪異事情發生。「仲夏夜之夢」便是在描寫當天裡的一個愛情故事，其劇情大概如下：有位女兒拒絕了父親決定的婚事，而愛上了一位青年，依當時的法律父親有權將女兒處死。但仁慈的統治者並未判決她死刑，而命她到修道院中度過一生。但她卻和情人逃到森林中相會。在森林中他們遇到許多的精靈就與他們愉快地玩在一起，最後他們疲倦地睡著了。等第二天統治者和他的未婚妻來到林中打獵，偶然

遇到這對情侶，由於同情他們的遭遇，便撤回先前的判
決，並且安排與他們同一天舉行婚禮。

　　樂曲一開始，木管安詳地、輕緩地奏出四個和絃，
把人們帶入夏天月夜樹林中夢幻般的境界。小提琴奏出
輕妙的「仙境音樂」旋律，描繪精靈耍戲的情景。此
時，由管絃樂奏出的附屬主題，
暗示著蒂蘇士公爵的奢
豪和他華麗的宮廷。

第二主題是一個羅
曼蒂克的旋律，代
表兩對戀人赫密雅
和李山德爾，以及
海倫娜和狄麥屈亞
士，此後出現了一
段戲謔的引子，清
晰的描述出尼克‧
波頓和他的同伴

西孟斯（J. Simmons），蒂塔妮亞，1866。

達得（R. Dadd），矛盾：歐本隆和蒂塔妮亞，1854-8。

們。低音的絃樂器作單調的伴奏，同時一個旋律則模倣戴著驢頭的尼克被魔法迷惑後發出的鳴叫。所有這些題材都被激動地展開了。在結束時，蒂蘇士公爵的主題安靜地返回了，表示小妖精們對他家的祝福，而在一段仙境音樂的回聲之後，這首序曲即在最初造成夢境幻覺的同樣和絃中歸於結束。除了序曲之外，其他樂曲中，重要的是第一和第二幕之間的詼諧曲，第三幕後的夜（*Nocturne*），和第四幕結束時的婚禮進行曲。這些配樂大都引用了序曲中的各個主題，而詼諧曲更再度暗示出仙境的情景。夜曲演奏於當戀人們正在樹林中睡眠之時，蒲克則在改正他的魔法所造成的惡作劇，主要的曲調應

用了法國號的音色來表現出一種寧靜的美。

　　莎士比亞的戲劇「仲夏夜之夢」是一部富於幻想色彩的喜劇，充滿詩意和幽默感。孟德爾頌用生動的音樂語言向人們描繪了這童話般美妙的仲夏夜的夢境，有輕柔薄如蟬翼的透明、有激昂雄壯的齊奏、有美麗迷人的動聽旋律，融和了現實與夢境，將莎士比亞筆下的神奇世界，幻化成音樂中近乎繪畫般的幻境，而在現實的層面上，樂曲素材的巧妙運作和發展，使得全曲超脫出文學範疇而成為一首優美動聽的樂曲。現在演出莎士比亞的「仲夏夜之夢」，一般都採用孟德爾頌的音樂。在這十三首樂曲中，「序曲」、「詼諧曲」、「間奏曲」、「夜曲」和「結婚進行曲」五首樂曲經常在交響音樂會上獨立演奏。當然，「結婚進行曲」至今仍是結婚典禮上不可缺少的一首曲目呢！

佩頓（J. N. Paton），精靈入侵，1861-7。

夏之物語

　　孟德爾頌（Felix Mendelssohn, 1809～1847），1809年出生於德國漢堡。五歲開始與姊姊芬妮一起跟著母親學琴。從小就受到良好全面的音樂教育。十二歲開始作曲。十五歲時已創作出多首管絃樂曲，並完成第一部交響樂。十六歲時已經作為音樂家公開活動了。十七歲管絃樂序曲「仲夏夜之夢」誕生。由於對巴赫和莫札特音樂的喜愛，於是在德國復興巴赫的音樂，組織"巴赫音樂研究會"，出版巴赫作品全集。1835年，孟德爾頌來到萊比錫直至去世，他一生中最後的十二年基本上是在這座城市度過的。他擔任樂隊指揮，與舒曼結下深厚友誼，一起創辦了萊比錫音樂學院。1847年11月去世時，年僅三十八歲。萊比錫人民為這位天才的音樂家舉行了七天盛大的葬禮。

秋之樂趣

1.孟德爾頌　「芬加爾洞窟」序曲（*Die Fingals-Höhle, op. 26*）

2.布 瑞 頓　歌劇「仲夏夜之夢」（*A Midsummer Night's Dream, op. 64*）

夏夜裡的搖籃曲

蓋希文的歌劇「波基與貝斯 —— 夏日時光」

　　此刻我們來到了民族的大熔爐 —— 美國。這個國家歌劇的演出史相當長，初期的歌劇，一直是歐洲歌劇的忠實翻版與反映，其後因為各民族不同的歷史、性格與表現手法，開始呈現迴異的發展。在經濟上有了輝煌的發展之後，產生了紐約大都會歌劇院和芝加哥等世界首屈一指的一流歌劇院，這些地方不時地上演著世界名歌手所演唱的名歌劇。

　　如果說，某一民族所能產生的獨特音樂，必須擁有該民族特別的資質和語法，那麼毫無疑問的，對美國人而言，他們特有的音樂語法，當然是蘊藏於爵士樂當中。這個在第一次世界大戰期間，從黑人之間產生的爵士樂，比起一般嚴肅與民俗音樂，更具有新鮮與刺激

感，所以很快的便擴張到整個歐
洲。於是蓋希文的歌劇「波基與貝
絲」（*Porgy and Bess*）就在這裡上
演了。

　　生於紐約市布魯克林區猶太移
民家庭的蓋希文，以他寫作旋律的
才能、創新節奏的才華與非正規音
樂的學習，使他成為名副其實的
「美國作曲家」。雖然吸收歐洲的手
法，但決心要寫出具有美國民族性
的美國音樂，創作了相當多博得好
評的爵士樂歌曲，並陸續發表了一
些以美國城市生活以及黑人為題材
的音樂劇和歌舞音樂，也都得到了
很好的評價，而「波基與貝絲」則
是他最受歡迎的作品。這齣歌劇中
的三十餘首歌曲並不　定都富有戲

狄慕斯（C. Demuth），黑人爵士樂團，1916。

劇性，但都是具有豐富的和聲和深刻表現力的。而第一首抒情調「夏日時光」（*Summertime*）則是家喻戶曉，令人琅琅上口的旋律之一。

歌劇故事發生在美國南卡羅萊納州和喬治亞州的濱海，正值夏日黃昏的鯰魚村大雜院，一個黑人貧民區。沒有序曲作開端，只有耳邊傳來的木琴、三角

布魯克（R. N. Brooke），牧師的拜訪，1881。

鐵、鐘和銅管樂器演奏的帶有爵士樂活潑節奏的引
子。天色已逐漸昏暗了，惟獨布勞溫家裡露出燈
光。漁夫傑克是這個地方的老大，今晚運氣頗差，
老是在埋怨。男人們操著黑人講的方言「格勒」
語，熱衷於擲骰子，拿賭博打發時間。

達內（H. O. Tanner），班究琴
課，1893。

　　一旁傑克的年輕妻子克拉拉，一邊哄著嬰
兒，一邊演唱著優美的搖籃歌。管絃樂反覆奏出平
行五度的和聲，響起了著名的歌曲——「夏日時
光」：

> 夏日裡，生活多麼安逸，魚兒戲水，棉花田
> 高高在田裡。
>
> 喔！你爸爸既有錢，你媽媽又漂亮。
>
> 啊！親愛的小寶貝，不要哭泣。
>
> 一天清晨，你將起床唱歌，然後展開翅膀，
>
> 你將飛翔在天上，直到那天早上，
>
> 都沒有東西能傷害你，因你爹地和媽咪守衛在你
> 身旁。

黑臉歌唱團表演，
ca.1830s-1840s。

後半加入女生鼻音的二部合唱，更加強了甜美的旋律。當歌聲第二次響起，在同一個旋律上，卻加添了男人們在賭博時興高采烈的喧嘩聲。安詳的催眠曲與歡樂的賭聲中，誰也預想不到之後即將到來的殺機。然這一段夏日時光，卻是整劇唯一充滿悠閒與甜憩的一幕。

這樣的題材貼近著當時一般市井小民們的故事，就像每戶人家的燈光裡，有著各種模式的家庭生活。母親無私而溫柔的愛，與嬰兒純真的面容相輝映，加上這歌頌夏日時光的美好旋律，使「波基與貝絲」這部歌劇中的「夏日時光」更顯甜美。所以不但流行美國各地，

1955年亦曾移帥德國演出，並且曾拍成電影。

　　蓋希文「波基與貝絲」這部作品，從另一個角度看來，可以說是第一部真正能稱為「美國歌劇」的傑作。因為在此劇中，美國黑人才能的的確確的呼吸、哭泣與歡笑，而且真正唱出他們的心聲，這才堪稱是美國所特有的、道道地地的美國國民歌劇。

　　現在，蓋希文的爵士風領我們來到了美國。漫天的彩霞灑下，在這裡，「夏日時光」的旋律，就要飄過來囉！

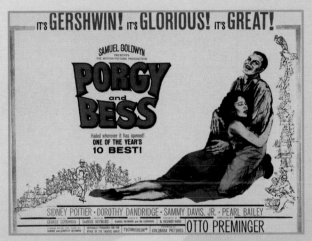

「波基與貝絲」海報

夏之物語

　　蓋希文（George Gershwin, 1898～1937），童年時並沒有很多接觸音樂的機會，到了五歲才開始學習鋼琴，十六歲便在紐約音樂書店中彈奏，向顧客介紹新出版的流行歌曲，所受的音樂理論學習也是斷斷續續的。

　　除了是一位名副其實的美國作曲家之外，蓋希文還是一位成功的爵士樂鋼琴家和流行歌曲作曲家，擅長即興彈奏，曾為二十多部百老匯音樂劇創作全部或部分的樂曲，均獲得成功。

　　1937年夏天，蓋希文突然因為腦腫瘤，病逝於好萊塢，時年僅三十九歲，當時他的事業正處於高峰。他的逝世被認為是美國音樂的巨大損失，為了紀念他，每年在他逝世的那一天，紐約的盧森體育場都會舉辦紀念音樂會。

秋之樂趣

其他蓋希文取用爵士樂特徵與語法的作品：

1. 藍色狂想曲（*Rhapsody in Blue*）
2. F調鋼琴協奏曲（*Concerto in F for Piano and Orchestra*）
3. 一個美國人在巴黎（*An American in Paris*）

♪♪

漫步在晨夏

舒曼的聯篇歌曲「詩人之戀
──夏天清朗的早晨」

　　相信各位在聆賞舒曼的「夢幻曲」時，一定深深地被那溫暖的和聲所吸引，並在悠慢的速度帶領下，沉浸於音樂中最豐富的感性世界吧！雖然他的一生晚景淒涼，但是在舒曼與克拉拉於1840年結婚之後，也就是一生最順遂的時光裡，他創作了作品四十二「女人的愛與一生」（*Frauenliebe und-leben, op. 42*）、作品四十八「詩人之戀」（*Dichterliebe, op. 48*）等歌曲。舒曼喜歡將歌曲彙編而成為聯篇歌曲。所以這首「夏天清朗的早晨」（*Am leuchtenden Sommermorgen*）則是聯篇歌曲「詩人之戀」中的第十二首歌曲。

　　「詩人之戀」這個名字雖然是舒曼自己冠上去的，但歌曲的作者則是大名鼎鼎的德國詩人海涅（Heinrich

莫內，夏天，1874。

Heine, 1797～1856）。在1828年時，舒曼在慕尼黑認識了
詩人海涅，海涅高傲的外表與眼神，讓舒曼留下深刻印
象。1840年由於舒曼創作了大量的歌曲，所以採用了許
多海涅的詩譜成歌曲。舒曼共將海涅的四十二首詩歌曲
化，這一年就完成了其中的三十七首。從1840年的4月與
克拉拉在柏林相聚後，激發了舒曼的創作靈感。兩人在5

月時短暫分手，結果在5月，舒曼就根據艾森朵夫（Joseph von Eichendorff）的詩作完成了聯篇歌曲（*Liederkreis, op. 39*），緊接著在5月24日，用一週時間寫下了「詩人之戀」，然後是先前所提到的「女人的愛與一生」。「詩人之戀」的原始材料取自海涅的詩作「歌曲書集」（*Buch der Lieder*），海涅的這本詩集正是舒曼當時創作心境的最佳寫照。在創作期間，舒曼魚雁往返於克拉拉，信中並曾抱怨出版商刁難的態度。

雷佛瑞（J. Lavery），灰暗的夏日，灰色，1883。

對克拉拉的思念，就像是「詩人之戀」的第一首「在美麗的五月」（*Im wunderschönen Monat Mai*）裡日漸滋長的愛情般，不可自抑。這個聯篇之作以十六首歌曲問世，但是出版商一再拖延，直到1844年才由別的出版商付梓發行。

舒曼使用了大量下行音形流瀉的手法，像是早晨灑在大地的金

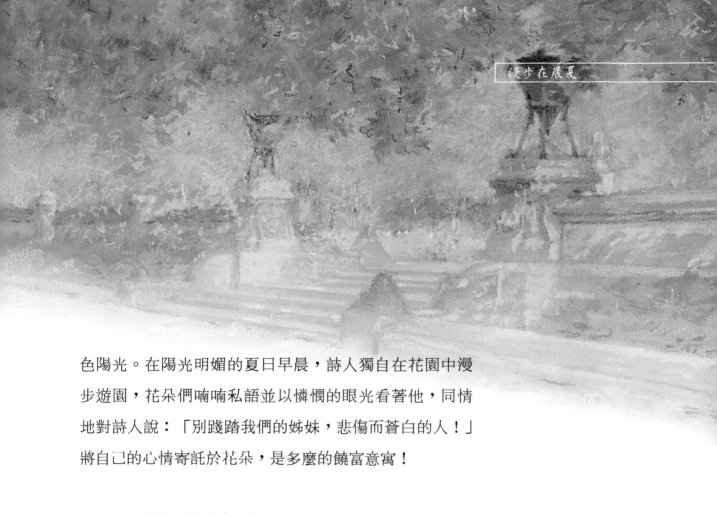

色陽光。在陽光明媚的夏日早晨,詩人獨自在花園中漫
步遊園,花朵們喃喃私語並以憐憫的眼光看著他,同情
地對詩人說:「別踐踏我們的姊妹,悲傷而蒼白的人!」
將自己的心情寄託於花朵,是多麼的饒富意寓!

我沉默地獨自行走。
花朵們喃喃私語,
同情地對我說:
「別踐踏我們的姊妹,
悲傷而蒼白的人!」

夏之物語

舒曼，德國作曲家。1810年6月29日生於德國薩克森的茨威考；1856年7月29日逝於波昂附近的安德尼西的一所精神療養院。

舒曼的父親是位書店老闆，在茨威考創辦印刷廠。這樣的環境使舒曼很早就與文學接觸，進而對舒曼的音樂和散文寫作產生重要的影響。舒曼大約在六歲時開始上鋼琴課，但直到十歲時，在聽了當時偉大鋼琴家莫舍勒茲（Ignaz Moscheles）的音樂會之後才引發了他對音樂投注全部心力的興趣，並從此著手於作曲。在1828到1829年間，舒曼在威克（Friedrich Wieck）

舒曼與克拉拉

的門下學習鋼琴，並結識其年僅九歲的女兒克拉拉（Clara Wieck）。

1834年時，舒曼與多位好友一起創辦了《新音樂雜誌》，並擔任主編長達十年之久。日後舒曼不顧其老師威克的反對，在1840年與克拉拉共築愛巢。到了1840年的晚期，舒曼受到了精神病的折磨，並且開始影響到他的工作。於1856年與世長辭，結束了他的一生。

秋之樂趣

舒曼清新動人的作品：

1. 夢幻曲（*Träumerei*）
2. a小調—A大調鋼琴協奏曲（*op. 54*）
3. 兒時情景（*Kinderszenen, op. 15*）

微風輕拂

白遼士的聯篇歌曲「夏之夜」

　　一說到法國，在您的腦海中立即浮現的是什麼呢？不外乎是發達的時尚產業與各式各味的香水，而首都巴黎更是個令人難忘的城市，一旦置身於此，便難忘其美麗並充滿藝術氣息的街道，耳邊聽的淨是軟語呢喃的法文，常使人流連忘返，留戀這座城市帶來的浪漫與慵懶的氛圍。

　　白遼士在巴黎這個美麗的城市，也度過了他生命中最重要的時光，求學、談戀愛、以音樂為終生職志，皆在這個城市，此時正值音樂史上的浪漫時期，特色為勇於打破一切規則、崇尚理想，更注重主觀與表達個人情感，音樂家更受到這種浪漫思潮的影響，逐漸開始視音樂創作為一種抒發情感、展現創意的方式。這種態度使

得音樂作品開始和音樂以外的事物產生了連結，也和音樂家的生活緊密結合，有人把旅途中的景致寫入音樂，有人藉音樂表達自己的內心世界，有人用音樂傳達愛情觀念，抑或是自己的喜怒哀樂，更有人以音樂來描繪文學作品的意境，「聯篇歌曲集」（Cyclic Songs）應運而生。

聯篇歌曲集「夏之夜」（*Les Nuit d'été, op. 7*）是白遼士於1840年寫成的作品，原始版本是給女聲和鋼琴，之後還曾改編成為人聲加管絃樂版本，而白遼士最精妙的作品如「幻想交響曲」（*Symphonie fantastique, op. 14*）和「哈洛德在義大利」（*Harold en Italie, op. 16*）與此闋曲集都是在這十年間寫成的。「夏之夜」是採用同代法國天才詩人泰

蒙德里安（P. Mondrian），夏夜，1906-07。

奧菲爾‧高提

耶（Théophile Gautier,

1811～1872）的同名詩篇譜曲而成，共有六首。第一首

「村歌」（*Villanelle*），一開始旋律優雅輕柔的滑近，不知

何時，夏夜的月光輕瀉滿地；第二首「玫瑰花魂」（*Le

Spectre de la rose*），優雅緩慢的抒情，玫瑰花魂魅惑力無

所不在；第三首「潟湖之上」（*Sur les lagunes*），是以絕

望與哀傷為中心，敘述愛人死去的悲劇，如泣如訴，聽

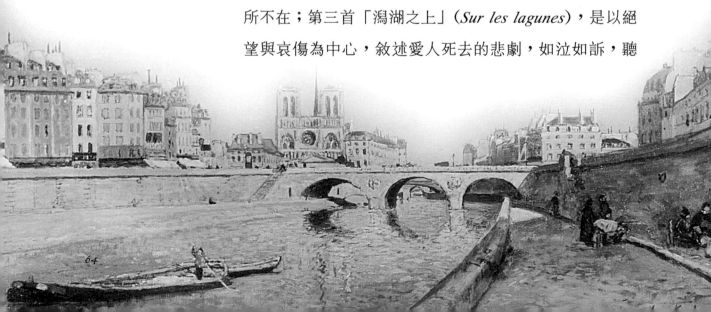

者莫不為之動容；第四首「缺席」（*Absence*），公認是當中最精采的一首，兼具優雅與想像力；接下來是帶有黑色幽默的第五首「墓園中」（*Au Cimitière*）與第六首「無名島」（*L'Île inconnue*）。

　　隨著法文歌詞優美的韻律感，與似微風輕拂的旋律，您感覺到夏夜的清涼嗎？

　　噓！別說，一切盡在不言中……。

孟克，夏夜的神祕，1892。

夏之物語

　　白遼士（Hector Berlioz, 1803～1869），從小愛好文學且深受文學薰陶，因身為醫生之子，雙親對他寄予厚望，希望他繼承父業，經過了長期的努力，於1826年毅然決然地放棄醫學院學業，成為巴黎音樂院的學生。

　　在看過莎士比亞劇團到巴黎的公演，激動之餘，更愛上了劇中飾演女主角的史密森（Smithson）小姐，然而這位才子的癡戀卻碰了壁，他只好投注這份感情於音樂創作，花了三年時間，在1830年完成了「幻想交響曲」，此首佳作使標題音樂正式登場。

　　除了是一位作曲家之外，白遼士還是一位樂評家，結合了深厚的文學底子，完成了一篇篇文字洗鍊的評論，還著有《管絃樂法》。1869年與世長辭，享年六十六歲。雖然在當時的法國樂壇發展頗不順利，但在其晚年漸漸得到應有的尊敬。

秋之樂趣

聯篇歌曲集的精彩之作：

1. 貝多芬　致遠方的戀人（*An die ferne Geliebte, op. 98*）
2. 舒　曼　詩人之戀（*Dichterliebe, op. 48*）
3. 舒伯特　冬之旅（*Winterreise, D911*）

　　具權威性的音樂辭典葛羅夫是這麼解釋「聯篇歌曲」的：一種聲樂音樂的創作形式。由一組獨立的歌曲組成，創作的困難度在於如何讓每一首獨立的歌曲各自有特色卻又兼備整體性，作曲家通常會以動機以及調性來連貫作為統一。而在音樂的戲劇性成為一體也是一個困難的地方，因此鋼琴扮演了烘托氣氛的重要角色，來加強並營造詩所需要的氣氛。

　　工業革命後，德國人口外流的情況相當嚴重，很多人從鄉下到城市尋找工作機會和更好的生活，城市變得比以前更擁擠、更複雜，原來堅固的家庭架構也逐漸鬆垮，人們開始懷念從前的自然生活方式，藝術家們對這些改變更是敏感。於是，將「旅行」、「流浪者」、「回歸大自然」等充滿憧憬的題材作為創作靈感或主題，逐漸形成德國浪漫主義的風尚。除此之外，尋找童年快樂也成為回歸大自然的一部分，沒有回報的愛也常出現在這段時間的藝術作品裡，「女人」對這時期的藝術家而言，代表著肉體及靈魂最完美的結合，成為藝術家所需要的靈感來源，死亡也被美化。

夏日桃花源

布瑞基的交響詩「夏天」

　　告別了西元兩千年，進入了下一個新的世紀，您對自己有著怎樣的期許呢？處在這個世紀之交、時間更迭之際，各種衝擊與新事物不斷的出現在眼前，而在約一百年前，整個文化氛圍也是如此。英國一直是帶領工業革命的巨頭，在音樂方面卻好似跟歐洲大陸無關，未能予人深刻的印象，但其實英國本島上的音樂一直以自己的方式不斷的發展傳承。

　　從文藝復興時期以來，英國在藝術領域方面，多是以莎士比亞這位作家最為人熟知，這是在文學的範疇。至於說到音樂，由於主要為島國的關係，一直是依附著歐洲大陸的音樂風潮，吸收之後加以改造，1880年代正盛行象徵主義，法蘭克‧布瑞基就出生在這樣一個時代

的英國海邊城市 —— 布萊頓
(Brighton)。

　　布瑞基「夏天」(*Summer*)
這首音詩 (Tone Poem) 的創
作年代是在第一次世界大戰那
一年，也就是1914年，當時全
世界都處在顛沛流離的困境，
而布瑞基把他童年夏天時，在
英國鄉間的愉悅情景都呈現在

泰納，有著樹和羊群的河邊小屋風光，1805。

曲中。一開始是絃樂的快速半音音群，猶如夏天時林間
樹葉輕輕顫動，伴隨著豎琴如潺潺流水似的連串琶音，
那種恬適的平靜，有如泰納(J. M. W. Turner, 1775～1851)
英國鄉間的風景畫，接著出現的雙簧管獨奏旋律，吟唱
著田野的可愛愉悅，早已超越了現實世界中的烽火連天
與衝突對立，這兩個主題不斷交相纏繞，催眠著你進入
這個桃花源，早已悄然進入了中段；而再次回到了原先
的大調，不論是旋律音形和音量都不斷的升高增強，進

入全曲高潮，好似下了一場大雨，又再回到最初的兩個
絃樂與雙簧管主題作結尾，彷彿描繪大自然的奇妙，亙
古不移卻又瞬息萬變！

　　您期待什麼樣的夏天？別留在都市裡吹著整天的空
調，走出城市到郊外享受清新恬適的空氣吧！如果真是
抽不開身的話，就隨著布瑞基的夏天旋律感覺滿室清涼
吧！

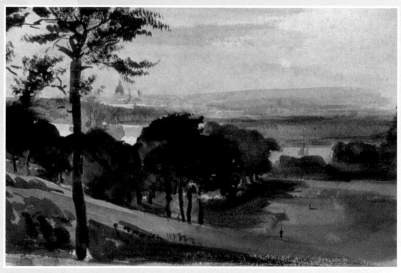

德拉克洛瓦（E. Delacroix），英國鄉村風景。

惠斯勒（J. A. M. Whistler），倫敦大橋，1885。

夏之物語

　　布瑞基（Frank Bridge, 1879～1941），音樂由父親啟蒙，作曲師事史丹佛（C. Stanford），就讀於英國倫敦皇家音樂學院，雙親對他寄予厚望，也擅長演奏中提琴，頗具專業水準。

　　1906年完成了他第一首作品，由於成長的時代處於十九世紀末二十世紀初之交，對其作品風格產生了相當的影響，由於曾師事史丹佛，早期的風格有著後浪漫布拉姆斯式的風格，之後的風格轉變，有強烈的半音風格傾向，並結合了對位手法，布瑞頓也曾受教於門下，兩人情同父子，在英國近代音樂史中可算是舉足輕重的人物。

秋之樂趣

布瑞基半音階與對位強烈傾向的作品：

1. 楊柳垂溪（*There is a Willow Grows Aslant a Brook*）
2. 祈禱，悲歌協奏曲（*Oration, Concerto elegiaco*）
3. 進入春天（*Enter Spring*）

秋

秋高氣爽

絕境中的豁達

秋日感懷

無聲的大地

秋收的凱歌

秋高氣爽

韋瓦第的小提琴協奏曲「四季 —— 秋」

秋天，可以是何種模樣？不若夏季的烈陽般不耐，「秋高氣爽」好像就是最宜人的季節了……但是，伴隨著落葉繽紛而來的莫名愁緒，似乎也悄悄地在我們心中浮動。然而，季節的更替也代表著大自然的生生不息，生命的變動，才是不變的真理。

有「紅髮神父」之稱的韋瓦第最有名的樂曲便是「四季」（*Le Quattro Stagioni*）小提琴協奏曲。每個季節都有一首十四行詩的描寫，韋瓦第為這些樸實單純的詩句，運用他的巧思，譜出了一段段不失情趣的寫景音樂。這闋「四季」小提琴協奏曲，其實是出自韋瓦第作品八「和聲與創意的試驗」（*Il cimeto dell'armonia e dell'invenzione*），這組曲集共十二首曲子，於1725年出

版，「四季」就是這十二首裡頭的前四首協奏曲。當時所流行的協奏曲形式是韋瓦第的拿手好戲，我們可從「四季」來認識由韋瓦第發揚光大的巴洛克協奏曲。

　　經過了酷熱及惱人氣候的夏天之後，人們進入了暫時的休憩時節，慶祝收成並嬉鬧玩樂，這正是「秋」（*L'Autumno*）的主題，韋瓦第依十四行詩的內容寫成三個樂章，以快—慢—快的速度為基調，在詩意的動靜之間，呈現出多彩多姿的季節情調。各曲中亦巧妙地運用了樂團合奏與獨奏者交錯演奏的安排，在相互應答之間，體現了巴洛克時期的協奏曲形式。

「莊稼漢們載歌載舞，慶祝幸獲豐收。大家開懷暢飲，許多人喝得一醉方休。」這是「秋」的第一樂章，第一段合奏是「村民的舞蹈之歌」，開頭反覆的節奏與樸素的和聲，就像是農人們腳步頓地、手舞足蹈的寫照。通常在速度較輕快的樂章裡，合奏的主題會與獨奏的部分交錯輪替出現，這即是「反覆樂節」（ritornello）的使用。隨後的第一段獨奏，取用了同一個曲調，以雙音法演奏，樂團由大提琴與大鍵琴陪襯。第二段合奏是「反覆樂節」的再現，在第二段獨奏之後，出現新的題材，描述農民歡慶豐收、開懷暢飲，直到醉醺醺的情景。音樂經過第三段合奏與獨奏之後，逐漸沉靜緩和，進入第四段獨奏時，即呈現出「醉者昏然入睡」的狀況，而最後短小的快速合奏樂段，又返回了開頭的舞蹈情景中。

梵谷（Vincent van Gogh），豐收景象，1888。

小法蘭契斯可・巴沙諾（Francesco Bassano the Younger），秋天。

　　「秋高氣爽、夜已深了，歌聲停止、舞也歇息。莫辜負美好良宵，在甜美的夢鄉裡沉沉睡去。」這個樂章在描寫「沉睡的醉漢」，一群人在歌舞歡慶之後，在秋日涼爽的微風裡酣睡。此樂章的絃樂合奏，都加上了弱音器，曲中絃樂輕柔的聲音，配上大鍵琴的琶音伴奏，有如夢中飄渺似影的景致。

　　「黎明時分獵人離開家門，帶著號角、荷著火槍、牽著獵狗；野獸四處逃竄，獵人們循著足跡追趕。槍鳴聲、犬吠聲響徹雲霄，受創的獵物驚慌逃避、試圖脫困，但死神終於取走了牠們的性命。」這個樂章由六段合奏與五段獨奏構成，樂團合奏的「反覆樂節」即為「狩獵」的部分，一開始的獨奏樂段代表著「逃亡的動物」，加入合奏後，描寫被獵犬追擊的動物，恐懼地戰慄

小彼得‧布魯格爾（Pieter Bruegel the Younger），戶外的農民舞會。

老彼得 ‧布魯格爾 （Pieter Bruegel the Elder），收穫者，1565。

著。第五段獨奏表現了「被獵殺的動物之死亡」。韋瓦第
的巧思讓這些平實的田園詩句，取得了幻想與嚴謹之間
的平衡，加上豐富的節奏與流暢的獨奏，讓他的音樂顯
得光彩奪目，趣味盎然。

夏之物語

韋瓦第（Antonio Vivaldi），1678年3月4日生於威尼斯，1741年7月28日逝世於維也納。義大利作曲家，其一生為疾病所苦，但他努力不懈並成為著名的演奏家、音樂教師、作曲家及歌劇製作人。他在「棄兒醫院」（Ospedale della Pietá）擔任教職，將該院頗具潛力的女子管絃樂團訓練得有聲有色，亦使他的名聲遠播各地。1738年威尼斯大眾對他失去興趣後，棄兒醫院當局也將他解職。1740年在維也納潦倒以終。

韋瓦第的創作甚豐，在早已為人稱道的器樂曲方面，有大協奏曲、獨奏或雙重、多重協奏曲等質量俱豐的作品，其教堂音樂與歌劇的品質也為人所公認。巴赫（J. S. Bach, 1685～1750）曾將韋瓦第的十首協奏曲改編成大鍵琴或管風琴協奏曲。和巴赫一樣的是，韋瓦第的音樂受冷落多年，但到了二十世紀，人們開始對演奏巴洛克音樂的原典方式感到興趣，因此重振了韋瓦第的聲譽。

蓋奇（P. L. Ghezzi），韋瓦第肖像。這是唯一一張被確認的作曲家肖像，約46歲。

秋之樂趣

1. 韋瓦第　合奏協奏曲「和諧的靈感」（*Harmonious Inspiration, op. 3*）
2. 巴　赫　第一號與第二號小提琴協奏曲（*BWV. 1041, 1042*）

絕境中的豁達

馬勒的管絃樂曲「大地之歌——秋日孤者」

酌酒痛飲，吟詩撫琴，詩人們的瀟灑與風雅，抵不住滲入心扉的秋愁……。

中國，這個極富幻想的東方國家，對十九世紀末的西方來說，著實蒙著謎一般的色彩，如果把向印度或中國溯源東方思想之源的叔本華（Arthur Schopenhauer, 1788～1860），和從中國詩中尋求音樂表現之據點的作曲家馬勒並列在一起，似乎在厭世和歌頌大自然這個關鍵上是串聯了起來。

醉心於中國詩集中所描繪的極美世界，馬勒從漢斯‧貝特格翻譯的中國詩集「中國笛」（*Die chinesische Flöte*）中得到了共鳴；而受叔本華及尼采（Friedrich Nietzsche, 1844～1900）的悲觀與厭世哲學影響，向來多

愁又善感的馬勒面對愛女的驟逝、情感的挫折、人際關係的不睦加上心臟病的宿疾，「死亡」二字對他來說，是一個終生揮之不去的陰影。一面嚴格的過著自我摧殘式的生活，一面又預感自己死期將至的馬勒，把自己這份對大

陳樹業，大湖秋色，1982。

自然嚮往不已的情懷寄託在音樂而創作出來的，就是這一闋「大地之歌」（*Das Lied von der Erde*）。

有別於傳統的交響曲，本曲共有六個樂章，受華格納（Richard Wagner, 1813～1883）的影響，作品不但有加多樂章與加大編制的傾向，但並不流於粗糙濫雜，盡量使一切精細入微，也就是說規模雖大，卻不造出粗野而強烈的音響。本質上是歌曲與交響曲的合一體，根據馬勒的副標上所註記的原文，意思是「一個男高音與一

布格茲（K. Buchholz），秋日，1875。

個女低音（或男中音）聲部與管絃樂的交響曲」。豐富的
歌曲性旋律加上成熟的管絃樂法，將人聲視為樂器中的
一部分，與其他樂器融和為一體，更貼近樂曲所要表達
的情景。

　　走進了「大地之歌」第二樂章的「秋日孤者」，您便
會漸漸地掉入憂傷瀰漫的氣氛。裝上弱音器的小提琴，

以悲愁意味的聲音傳出宛如幽靜秋風吹來的音形，再由雙簧管與長笛帶過主要動機的旋律後，女低音（或男中音）柔和地道出了「秋霧籠罩了碧藍的湖面，草木亦為寒霜覆蔽」。湖面秋色美景「宛如名匠為美麗的花卉，撒上了玉粉」。小提琴細微的音形後，接著是「花的芳香已散失，勁疾的寒風吹彎了花莖，枯萎的蓮葉將隨波逐流」。高昂後又恢復平靜的樂曲後悲歎著孤獨——「我的心疲憊至極。我的燈已發出聲響而熄滅，睡意亦襲來。

能讓我心安意息的場所啊！我來了。讓我安息吧，我是有必要安息的」。

後段略帶滯澀的低音管取代了開頭小提琴的音形吹奏著，之後雙簧管銜接起

這個旋律。獨唱者寂寞地唱起「孤獨地盡情哭泣，我心中的秋天太過於長久」，管絃樂承襲了高昂的情緒後又安靜下來，「愛的太陽是否能再次出現，來曬乾我的眼淚」。孤單的心境最後隨著豎笛的聲響而結束樂曲。

　　對於已完成了八首大規模交響曲的馬勒來說，「大地之歌」應該是第九個作品了。想到過往多位音樂家都逃不過寫作「第九號交響曲」後便撒手西歸的迷信，馬勒自然不願給這部作品編上「第九號」的號碼。不料，緊接著「大地之歌」之後所作的交響曲，是一部沒有標題的純器樂作品，所以不得不以它作為第九號，而此第

九號完成後，在還沒有作完第十號交響曲的他，依舊溘然長逝了。

大地之母孕育萬物，生死不過自然瞬息之一，何苦執著於個體生命存亡的禍福？悲喜交陳，淒涼寂寥中又帶著無限的憧憬和另一種頹廢的美。這由悲而喜的心境，也代表了痛苦的昇華，以及看透命運的乖違後，似死猶生的豁達。

「大地之歌──春日飲酒」手稿局部

馬勒「大地之歌」第二樂章「秋日孤者」，獻給不懾服於塵世違逆的你。

夏之物語

　　馬勒（Gustav Mahler, 1860～1911），以歌劇與指揮家享譽樂壇。活躍的時代，正是華格納及李斯特（Franz Liszt, 1811～1886）的新浪漫主義，與源自布拉姆斯（Johannes Brahms, 1833～1897）的新古典主義之間相抗衡的過渡時代。但在這當中，馬勒一方面既留有保守的態度，一方面也顯示出獨到以及無法模仿的嶄新傾向。換言之，馬勒是此一過渡時期裡直接導出近代音樂者。

　　馬勒的創作，可說是以歌曲和交響曲為代表，還可以說全都是從歌曲的體驗發展而來。喜歡用大編制的管絃樂伴奏，但卻不令人感覺有過於厚重的聲響，以歌曲的角度出發，反而明顯了聲部的線條。

　　隨著歲月無情的消逝，馬勒的音樂中逐漸的摻入了現實生活中命運的悲哀以及人生無奈的絕望感。但卻在最後的交響曲中被完全的淨化，超脫了世俗的苦惱與喜悅，他的創作過程，在音樂史上同樣的也顯示出特殊的地位，給後世留下了鉅大的影響。

秋之樂趣

1. 理查‧史特勞斯（Richard Strauss, 1864～1949） 阿爾
 卑斯交響曲（*Eine Alpensinfonie, op. 64*）
2. 史麥塔納（Bedřich Smetana, 1824～1884） 交響詩組曲
 「我的祖國」（*Má vlast*）
3. 貝多芬 第六號交響曲「田園」（*Pastorale, op. 68*）

秋日感懷

佛瑞的歌曲「秋之歌」

　　對於逝去光陰的感懷，總在季節變換時，不經意地浮動在人們的心中……佛瑞於1871年所作的歌曲「秋之歌」（*Chant d'automne, op. 5-1*）正是描述這種感時傷懷的心情。

　　歌曲的創作在佛瑞的一生中從未間斷：從1861年寫下第一首歌曲，直到1921年的最後一首歌曲為止，因此也涵蓋了他創作風格變化之歷程。佛瑞最早寫作的一些歌曲，在許多方面與十九世紀末法國「浪漫曲」（romance）相似，例如疊句（refrain）及鋼琴部分的反覆樂節（ritornello）等。但這首「秋之歌」，則是屬於後來所稱的法文藝術歌曲（mélodie），這類歌曲是更加苦心雕琢、精巧而具高雅趣味的作曲形式，從平鋪直述的限制

中跳脫出來，著重在感情表達的豐富性，寫作上比浪漫曲更為自由而無限制。

佛瑞雖處在十九世紀與二十世紀之交，在社會動盪之際、音樂創作亦求新求變之時，他始終保持著法國傳統的音樂品味：明晰、對稱、平衡的古典風格。

這首「秋之歌」鋼琴延伸的c小調前奏，有如敲擊喪鐘的陰鬱聲響，在上行與下降的三連音進行中，充滿了不祥的預兆。歌者以平靜的音調開始，從「再見了」（Adieu）這句逐漸激動起來：

拉棟居（H. H. La Thangue），秋日早晨，1897。

我們即將陷入寒冷的陰影裡，

再見了　有著生動光輝卻太過短暫的夏季

雖然都是悲哀憂鬱的詩句，佛瑞將音樂做了調性上的對比，歌者與鋼琴在此段都充滿了推進的力量，而且

鋼琴的部分變得更加戲劇性；這段在音量與力度的變化上，都顯得快速而微妙：

隨著一陣悲傷的風吹過，我已聽見秋天

在天井旁舖道上的木頭也發出了相應的回聲。

我聽著一根根倒塌的圓木，身體不禁顫抖了起來

從前建起的鷹架，如今不再有回聲覆蓋其上。

我的心就像那鐘塔一樣，屈服在

永不疲倦之破城槌的重擊之下

看起來就像是因單調的擊打而搖動

有人在某處釘了一副棺材！　　給誰？

接下來的音樂逐漸變得甜美而溫和：

給昨日的夏季，此時的秋天！

神祕的聲音迴盪響徹得如同訣別之聲！

　　最後的段落速度稍慢，而且力度與音量的變化範圍
變得較為緩和，人聲回應出現在鋼琴的旋律，之後並互
相交替交織地出現。雖然鋼琴伴奏音形不一、和聲的變
換快速，而且歌者改變了節奏，但我們總是可以容易地
將旋律辨認出來。此段歌詞哀傷而溫柔：

　　　　我愛你眼中的淡綠色光芒，
　　　　美麗的愛人！但今天所有的事情對我來說都是痛
　　　　苦的
　　　　沒有什麼事物，即使是你，即使是閨房，即使是
　　　　爐床
　　　　都比不上在海上閃耀的陽光。

　　這首歌曲旋律線充滿了動態的起伏，上昇與下降的
旋律走向，配上巧妙的調性與和聲轉換，音樂上亦變換
出多彩的景致。最後結束在C大調上，顯出此曲的段落接
合上蜿蜒、不受束縛的特色。

夏之物語

佛瑞（Gabriel Fauré），1845年出生於帕米耶爾（Pamiers），1924年卒於巴黎。法國作曲家、管風琴家。從小即顯露音樂天分，1854～1866年在巴黎的尼德梅耶（École Niedermeyer）音樂學校師事尼德梅耶與聖桑（C. C. Saint-Saëns, 1835～1921）。聖桑將李斯特與華格納的音樂介紹給時年二十歲的佛瑞，而在此之前他已經出版了二十首歌曲，及三首為鋼琴所寫的無言歌（*Songs without Words*）。

佛瑞與妻子瑪麗，約於1883年3月婚後一年所攝。

從尼德梅耶學校畢業之後，佛瑞以管風琴家為職。在普法戰爭期間，他參加了軍隊，戰爭過後便回到巴黎的母校任教。1896年在巴黎音樂院任作曲教授，1905～1920年任該院院長，並教導出許多優秀的音樂家，如拉威爾（M. Ravel, 1875～1937）、布蘭潔（L. Boulanger, 1893～1918）、恩奈斯古（G. Enescu, 1881～1955）、史密特（F. Schmitt, 1870～1958）等。

秋之樂趣

佛瑞歌曲：

1. 愛之夢（*Rêve d'amour, op. 5－2*）

2. 蝴蝶與花（*Le papillon et la fleur, op. 1－1*）

3. 孤獨（*Seule!, op. 3－1*）

4. 沒有你（*L'absent, op. 5－3*）

5. 罪之罰（*La Rançon, op. 8－2*）

無聲的大地

柴可夫斯基的鋼琴小品「四季 ── 秋之歌」

　　讓我們乘著時間的河流，回到十九世紀的浪漫時期。

　　突破了古典時代所追求的那種均衡與對稱的審美觀，這個時期所要追求的是一種個人情感的抒發，也就是將個人的感受，寄託於藝術家自己所創作的作品中。而後，由於浪漫主義刺激，各國也逐漸地開始採用自己國家的民謠或舞曲等音樂素材來創作具有該國色彩的音樂，這就是音樂史上所稱的「國民樂派」了。

　　在歐洲各國中，國民樂派的發展最早是由北方的俄國開始的。位於歐洲大陸的東北及亞洲北方的俄國，由於大部分的國土皆位於高緯度地區，土地貧瘠不適合耕種，且氣候嚴寒，因此在民族性以及文化上，都與西歐

各國存在著很大的差異性。在這樣別具特色的地理環境中，音樂特徵也自然與其他的歐洲國家有所不同。除了在十九世紀後半產生了如「俄國五人組」等想嘗試創作與歐洲各國方式不同、具有強烈民族性的作曲家們之外，還有一位嘗試在歐洲風格中試圖表現俄國音樂特色的作曲家，那就是大家所熟悉的——柴可夫斯基。

柴可夫斯基的作品不像「俄國五人組」般具有如此強烈的民族色彩，反而比較趨近於德國浪漫樂派的音樂，然而樂曲中卻依舊流露出俄國人所特有的情感。同時作品中，亦時常表現出他獨特的憂愁與感傷情調。

秋天，本來就是一個容易令人感傷的季節，在他的這部鋼琴小品「四季」（*Les saisons, op. 37b*）中的「秋之歌」（*Chant d'automne*），正好就表達了秋天裡淡淡的哀愁。「四季」這部作品，是柴可夫斯基受

蔡友，日光公園秋色。

聖彼得堡一個出版社的委託，為該社的月刊每月寫作一部鋼琴小品而產生的。其中每一首小曲皆採用各月的季節、風景事物以及人民的生活作為題材，作品名稱從正月的「爐邊」(*Au coin du feu*)，到十二月的「聖誕節」(*Noël*)，為期一年的每個月份，皆附有一個曲名作為副標題。而在這十二個月份裡，唯有十月的「秋之歌」是明確點出季節的作品。

　　現在，就讓我們一起來體驗「秋之歌」吧！這首曲子是一首d小調的樂曲，曲式是Ａ—Ｂ—Ａ簡單的三段式所構成。在夏季與冬季之間轉變的秋季，並沒有太鮮明的情感及高潮起伏，僅以一種淡淡的愁緒來串聯全曲的氣氛，突顯了「愁」字的瑟縮與淒涼感。旋律的開始，是由一個弱音的小三和絃作為序幕，一下子便帶領我們跌

入了秋天傷感的氛圍中。

在樂句進行中，漸強、漸弱與漸慢的表情，都使我們感受到了一股抑鬱之情的抒發。而左右手交互下行的三連音，宛如秋日落葉脫離了枝頭，在空中陣陣飛舞而終於緩緩飄落的現象。最後，音樂逐漸小聲下來了，但落葉仍一片片地持續凋零。一直到最後一片葉子無聲無息地飄落為止，大地又歸於一片寂靜，安詳地等待冬季的到臨。當樂曲悄然結束之後，彷彿仍身處在一個靜止的狀態中，直到冬季揭開了四季的另一個新序幕……。

柴可夫斯基用蕭瑟而憂傷的「秋之歌」，跟著我們一齊靜靜地等待下一站的冬天。

卡洛兒（Carole Katchen），爽秋。

夏之物語

　　柴可夫斯基（Pyotr Il'yich Tchaikovsky, 1840～1893），出生於俄國，童年時有著溫暖的家庭生活，四歲起便開始習琴，自幼便展露出優異的音樂天分。由於對音樂的熱情未曾減退，長大後毅然辭去司法部的官職，於1863年進入音樂院接受鋼琴家及作曲家安東·魯賓斯坦的指導，畢業後隨即擔任莫斯科音樂院的教授，此時，著名的作品也相繼問世。晚年時，他更以指揮家的身分應邀至各地演出，於1893年去世。

　　柴可夫斯基的音樂，是以俄國的民族性為立足點，兼容了歐洲，尤其是德國浪漫樂派的曲式與精神，使歐洲與俄國的音樂文化得以交流，並提昇了

庫茲涅特索夫（N. Kuznetsov），柴可夫斯基肖像，1893。

俄國音樂的藝術水準，使它一躍而成為世界性的音樂。在他的創作手法中雖然不見「俄國五人組」般顯明的俄國音樂風格，但在他的音樂中卻充分有著對俄國民族發自靈魂深處的歌詠。

秋之樂趣

柴可夫斯基的其他作品：

1. 鋼琴曲「四季——船歌、雪橇」（*Barcarolle, Troika*）
2. 芭蕾舞曲「天鵝湖」（*Swan Lake, op. 20*）及「胡桃鉗」（*The Nutcracker, op. 71*）
3. 第六號交響曲「悲愴」（*Pathétique, op. 74*）
4. 慶典序曲「1812年」（*1812 Festival Overture, op. 49*）

秋收的凱歌

葛利格的音樂會序曲「在秋天」

　　您看，九月下旬的那一天，農夫在陽光照耀下的山谷中彎著腰收割；大地滿佈的層層落葉，隨著風吹而漫天飛舞。枝頭上的枯葉，也終於失去了重心，無力地加入這個行列，任風擺盪。

　　遠方光禿禿的山上還覆蓋著皚皚白雪，山頂高處風雨聚集，天空中佈著密密的雲層，深淺不一。往下數來，山坡上的樹木、草地到稻田，彷彿都已經被染成了淡棕色，而其間呢，還閃爍著幾揪澄澄的金黃。

　　挪威的秋季，有著豐富的景色與多變的氣候；這樣的內容和氣質，正如葛利格描寫秋天時，那樣的具有速度感、連續不斷的極大對比以及多層面的樂思。現在我們來到了挪威，去感受一番葛利格的音樂會序曲──「在

秋天」（*Im Herbst, op. 11*）。

　　其實，「在秋天」是葛利格早期所作的作品，但完
成後，卻因為配器不甚理想的因素而被拒絕出版。在當
時作曲家本人也確實承認這件作品的配器不完善，而將
它改編成了鋼琴二重奏，並因此獲得了斯德哥爾摩音樂
院獎。到了1887年，葛利格又將這首曲子重新配器，於
1888年的伯明罕音樂節中親自指揮，才奠下了樂曲現在
的這般成熟風格，使人們能夠充分感受到樂章中所陳述
的熱情與自然界種種的變化。

麥克塔格（W. McTaggart），暴風雨，1890。

在樂曲的引子中，我們隨著音樂上了山，山嵐在林間輕輕飄著，陣陣山風迎面撲來。儘管四周的林地依舊繽紛多彩，但生機卻在大地間慢慢褪去！引人遐想的秋色，像一幅色彩斑斕的全景畫，生動且美麗。但當秋天的暴風雨來臨時，大自然無情的變了臉孔，狂風撕扯著房舍的屋簷、折斷樹幹，撒下的大量雨水，讓人無處可逃。這樣令人畏懼的力量，就像「在秋天」這首旋律的進行那般振懾人心。而當雨過天晴，一切轉為寧靜。受大雨洗刷過後

的田園，也變得格外清新，連掛在葉子上的小雨點，都顯得更為晶瑩剔透。

收穫，蘊藏著人們的笑容與滿足的幸福。音樂會序曲「在秋天」，運用了許多色彩奇妙的主題，巧妙的敘述著秋季的諸多景觀，而最重要的，是作曲家精采地寫出了對鄉村生活真實而快樂的體驗。在尾聲的擴展上，則獨具挪威傳統的風格，音樂聚集了鄉間收穫時節的一切歡樂和喜悅，形成了一支狂歡式的凱歌，正如葛利格在總譜註腳中表明它是一首「收割者之歌」，為富足的收穫而歡唱。

秋天的各種美景與各種內心的情懷，就濃縮在葛利格的音樂會序曲──「在秋天」裡，等您將他緩緩化開、細細品嚐。

畢克拉爾（J. Beuckelaer），農村慶典，1563。

夏之物語

　　作為一個音樂家，葛利格不僅扮演了作曲與鋼琴家的身分，更是一個才能出眾的指揮家。從1871年開始，年僅28歲的他便在克利斯地尼亞設立音樂協會，開始以指揮的身分活躍於樂壇，到了31歲起便獲得挪威政府頒發終身年金，使他在充裕的經濟下能專心投入音樂活動。

　　葛利格畢生致力於找尋本國的民謠旋律，作為其作品有力的支幹。追求感性、理念、熱情，並認為只有在男性化嚴正的力度中才能求得真正斯堪地音樂的精神，而其動人的抒情風格更是直逼讀者心靈。他的管絃樂風格，首先是要求清新、明朗的旋律表述，在樂器的色彩、節奏及國民樂派的手法上，皆展現十分獨特的效果。

秋之樂趣

葛利格著名的管絃樂曲：
1. 皮爾金組曲（*Peer Gynt Suite*）
2. 挪威舞曲（*Norwegian Dances, op. 35*）

冬

嚴冬中的神諭

踽踽獨行

白雪下的俄羅斯奇想

低迴

銀色華爾滋

嚴冬中的神諭

海頓的神劇「四季──冬」

　　除了韋瓦第與柴可夫斯基寫過標題為「四季」的器樂作品外，奧國作曲家海頓也寫了一首「四季」，但採用的卻是神劇的形式。一向予人有濃厚宗教氣息的神劇，如何表現大自然的優美風光與蓬勃生機呢？

　　被稱為「交響曲之父」的海頓，一向以交響曲和絃樂四重奏等器樂曲作為代表，但是他的聲樂作品亦為數眾多，包括彌撒、經文歌、清唱劇、神劇、歌劇等。尤其是晚年的兩部神劇「創世紀」與「四季」，堪稱其神劇代表作。

　　創作於1801年的神劇「四季」，題材取自英國詩人湯姆生（James Thomson, 1700～1748）的敘事詩「四季」，以奧國農民和大自然的生活為背景，如此世俗的情節似

乎與神劇的概念相悖，但是
海頓卻認為，四季輪替所呈
現出來的情景和人們的日常
生活，皆是神的奇妙安排。
因此，整齣劇即藉著農夫席
蒙、他的女兒漢娜，以及漢
娜的情人農夫魯卡斯三人，
用美妙的音樂透過大自然向
神表達由衷的感激。

高更（P. Gauguin），不列塔尼鄉村雪景，1894。

全曲由春、夏、秋、冬四個部分構成，每一個季節
由管絃樂展開序奏，刻畫出各個季節的情景與農民的生
活作息，再以強有力的合唱結束。當中的第四部「冬」，
比起前三部「春」、「夏」、「秋」，音樂顯出較灰暗的語
法與緩慢的步調，昭告著冬天的來臨。一開始的序曲，
以從容緩慢的小調音樂，描寫冬季濃霧籠罩的情景，爾

後三位主角分別述說著冬天荒涼的自然景象。音樂從小調轉至大調，村民們同聚一堂在室內邊工作邊說笑，接著以詠嘆調唱出嚴冬帶走了幸福與希望，爾後加入的重唱與合唱，歌頌惟

孟克，卡拉克洛的冬天。

有道德才是人生永遠的目標，祈求神的引導，最後以強而有力宣誓信仰的合唱結束全曲。

海頓的神劇「四季」雖然沒有三年前創作的「創世紀」那種高知名度，但是作曲家晚年的高超筆法，將恬靜安寧的田園詩與磅礴的宗教大合唱做了最完美的融合，那種「謝天」的虔誠意味對於非基督教徒來說更是容易心領神會。這部神劇時常以模仿自然界的音響手法

來表現，像是蜜蜂振翅、夜鶯啼囀、小河的絮語、暴風雨與雷鳴等等，都是樸實且具效果的寫作手法。神劇「四季」雖然在形式上屬於宗教題材，卻完全不像宗教音樂，而是採用極為世俗的風格，以富戲劇性的音響色彩展現出來，因此這部作品可說是讓一般人擺脫對神劇的嚴肅印象，而且透過海頓快活明麗的音樂，真是令人想要讚美神而快樂地跳起來呢！

柯洛（J. B. C. Corot），盛吉翁效區波費附近的平原，1860-70。

夏之物語

　　海頓（Franz Joseph Haydn, 1732～1809），自幼加入維也納聖史蒂芬大教堂兒童合唱團，一邊接受音樂教育，一邊在教堂獻唱，直到十七歲變聲離開唱詩班為止。自1761年起，海頓被聘為埃斯特哈奇宮廷的樂長，此段時期他一邊訓練樂團一邊熱中作曲，譜寫出數目驚人的交響曲、協奏曲、室內樂曲、鋼琴曲等，因而聲名傳遍歐洲。1790年起，受小提琴家沙羅蒙之邀兩次前往倫敦旅行演奏，陸續發表多首交響曲，如「驚愕」、「軍隊」、「時鐘」、「倫敦」等交響曲。1797年回到維也納後，在奧皇的誕辰上發表了奧國國歌，接著神劇「創世紀」與「四季」問世，逝世於1809年。

秋之樂趣

1. 藤掛廣幸編曲　「日本四季──冬」
2. 韋瓦第　小提琴協奏曲「四季──冬」(*Le Quattro Stagioni* "*L'inverno*", *op. 8*)
3. 柴可夫斯基　鋼琴曲集「四季──十一月、十二月」(*Les saisons* "*Novembre*"、"*Décembre*", *op. 37b*)
4. 舒伯特　藝術歌曲集「冬之旅」(*Winterreise, D911*)

踽踽獨行

舒伯特的聯篇歌曲「冬之旅」

「我曾陌生的來到，也陌生的離開，我也曾陶醉在五月間，那百花盛開的季節裡。少女傾吐著愛意，母親談論著婚事。……現在一切都過去，只剩下陰暗的世界，路上積滿的盡是冰冷的雪。……我無法選擇日期離開此地去流浪……。」

1827年3月，維也納的中央墓園正舉行著貝多芬的葬禮。即使一生可能未曾會晤貝多芬，仍自願手執送葬火把的舒伯特，眼見自己所仰慕的音樂家與世長辭，內心悲痛不已。一向多愁善感又害羞的他，在感歎貝多芬的早逝之餘，彷彿也預示了自己的不久人世。

疾病纏身、朋友遠遊與結婚，加上經濟的窘困無法得到即時的援助……，這一年的舒伯特顯得相當的憂

鬱。在精神無所寄託下,詩人謬勒(Müller)「冬之旅」詩集所描述的內容,似乎傾訴了他自己的心境,於是旋即以此為歌詞,完成了嘔心之作——舒伯特聯篇歌曲「冬之旅」(*Winterreise, D911*)。

昂利(R. Henri),雪,1899。

藝術歌曲是舒伯特的作品中評價最高、最具歷史意義的曲種,而「冬之旅」則是他的傑作之一。整部作品由二十四首歌曲組成,每一首都有自己的曲名。作曲家對曲子的排列並沒有按照謬勒當初寫作的順序,娓娓道來的情景確實像是一部敘事詩,在聯篇歌曲集的歌曲中,以第一人稱的角色,將失戀青年旅行故事的情節與心情一一地敘述出來。

主角懷著一種哀慟、惋惜的回憶,離開了欺騙他感情的少女,經過少女的家門口,他必須強忍痛苦,以誠

庫爾貝 (G. Courbet)，
受傷的男人，1844。

摯的心默默道出第一首歌曲「晚安」（*Gute Nacht, no. 1*），開始他未知旅程的流浪。那不堅貞的愛情，有如第二首隨風轉舵的「風信旗」（*Die Wetterfahne, no. 2*），身心疲憊和悵惘的人不知何去何從，在雪地上徒勞地尋找著愛人走過的蹤跡，致使他身體「凍僵」（*Erstarrung, no. 4*），也不知不覺地滾落了「冰冷的淚」（*Gefrorne Tränen, no. 3*）。

第五首的「菩提樹」（*Der Lindenbaum, no. 5*）是舒伯特最喜愛、也最廣為流行的曲子，流浪者「回想」（*Ruckblick, no. 8*）以往樹下的甜夢及誓言，然今非昔比的景象加上凜冽的寒風，更忍不住主角汩汩的淚水「洪流」（*Wasserflut, no. 6*）。所有身旁的「河水」（*Auf dem Flusse, no. 7*）、「村落」（*Im Dorfe, no. 17*）、「烏鴉」（*Die Krähe, no. 15*）、「客棧」（*Das Wirthaus, no. 21*），經

莫內，白霜 維陀城附近，1880。

歷的「暴風雨的早晨」（*Der stürmische Morgen, no. 18*）、
「鬼火」（*Irrlicht, no. 9*）、「春之夢」（*Frühlingstraum,
no. 11*）、「幻影」（*Täuschung, no. 19*），似真似假的出現
在他混雜的思緒中。「寂寞」（*Einsamkeit, no. 12*）讓他
等待「郵車」（*Die Post, no.13*）傳來愛人的訊息，但寒霜
在髮上閃著白色光芒，當載著「最後希望」（*Letzte
Hoffnung, no. 16*）的葉子飄落在地上，誰相信絕望的痛
苦，就像青絲上的霜一樣地使他一夜「白首」（*Der greise*

Kopf, no. 14)。「離棺柩尚有多遠啊！……」他不禁這樣的問著自己。

眼前出現的「路標」(*Der Wegweiser, no. 20*) 像是一個明確的指引，但又像是一個流浪者無法回頭的路途。最後，猶疑的旅人無處歇腳時，在街角不經意地瞥見了孤寂與一無所有的「老樂丐」(*Der Leiermann, no. 24*)，似乎與自己有著同樣的命運。

「奇特的老人呀！可否讓我與你同行？你願不願意搖你的琴來和我的歌？」好比流浪者找到了一處依歸，得以卸下他漂泊的心，然而搖琴的樂丐，終究逃離不了這無地的流浪。那陰鬱的氣氛，猶如作曲家短暫的生命與貧病交迫的寫照。

舒伯特的天性，該是酷愛大自然的，作品不乏山林、雲彩、流水、田園、海洋、花朵、夜鶯、晨曦、月夜……等等，他的歌曲多半有琅琅上口的旋律和流暢與歡快的器樂伴奏。但他帶領我們的「冬之旅」，卻充滿了陰暗與沉重的氣氛。

純真無邪的大自然也會有猛烈的狂風暴雪，寧靜的樹木也會颯颯作響，頑皮的落葉會舞亂您的思緒，夜間的鬼火會令您顫慄，失去戀人的冬天會令您陷入苦思、幻滅、遺憾、悲傷、放棄了自制……，而這些大自然與內心的聲音，全都在音樂中真實的呈現。

「冬之旅」前半部首版的扉頁

一起走趟舒伯特的「冬之旅」吧！您做好禦寒的準備了嗎？

夏之物語

　　舒伯特享年僅三十一歲，以其在歌曲上的成就和才氣被譽為「歌曲之王」，也由於他的音樂兼具天真與莊嚴，優美的旋律顯示了他的清新與溫暖感，故也被推崇為浪漫派創始人之一。

　　在藝術歌曲的創作中，他特別尊重詩詞的音樂性，將人聲與伴奏的表現以及情緒化為一體。作品「冬之旅」所安排的樂曲次序和整個音樂結構息息相關，故不能夠調換先後順序演唱。他深度的旋律與伴奏中皆隱藏著象徵性的手法，被視為開啟德國藝術歌曲新局面的傑作。

　　舒伯特生前相當景仰貝多芬，並為他的早逝而悲歎，但在1828年11月，也就是貝多芬逝世的次年，舒伯特以更年輕的歲數跟著過世。一生貧窮困頓，但是他的墓碑上卻刻著詩人的感慨：「此處埋葬著豐富的音樂資源，美好的希望永存人間。」

秋之樂趣

舒伯特以大自然為對象的歌曲作品：

1. 鱒魚（*Die Forelle, D550*）

2. 水上之歌（*Auf dem Wasser zu singen, D774*）

3. 春之歌（*Frühlingslied, D919*）

4. 夜與夢（*Nacht und Traume, D827*）

5. 野玫瑰（*Heidenroslein, D257*）

白雪下的俄羅斯奇想

柴可夫斯基的第一號交響曲「冬日的幻想」

　　一望無際的曠野覆蓋著皚皚白雪，映入眼中的道路、樹木、河水、房舍……，無一不是閃著潔淨的白色光芒。這片銀色世界，是俄羅斯的冬天。

　　年方二十六歲的柴可夫斯基甫自聖彼得堡音樂院畢業，旋即任教於莫斯科音樂院。對他而言，這首最初的交響曲，不僅是題獻給他的恩師尼古拉・魯賓斯坦（Nikolay Rubinstein, 1835～1881）的作品，更是他自己最喜愛的一首交響曲。

　　柴可夫斯基所作的六闋交響曲當中，第一號交響曲「冬日的幻想」（*Winter Daydreams, op. 13*）是他唯一親自標題者，他運用民間歌曲與舞曲旋律，為西歐傳統交響曲注入俄羅斯的民族形象，也為交響曲歷史開拓了新的

局面。作品內容豐富多彩，以樸素的民族意識為中心，將本身已把握的交響曲形式與國民樂派所培養形成的俄羅斯民族風格加以融合，直接表現了俄羅斯交響曲的思想主旨。至此俄國的風土人情、俄羅斯的各色形象相互交織成一件完整的作品，其中充滿了對祖國的熱愛，也夾雜著個人對現實不滿的愁緒。

卡玉伯特（G. Caillebotte），屋頂雪色，1878。

　　有別於傳統的交響曲，柴可夫斯基在這首曲子中注入了濃厚的抒情旋律，使這件作品成為俄國音樂一個十分獨特的現象。同時更根據敘事性的表現，使整體形成戲劇式前呼後應的統一感，沒有華麗的圓舞曲色彩，也

沒有頹廢和矯揉造作之感。它哀傷且反覆的旋律，彷彿
概括了俄國民間抒情歌固有的一些特徵，帶情節首尾的
文學性題材，更猶如一首交響詩。

　　作為音樂基礎的民歌具有森嚴的色彩，象徵著凝思
冥想。冬日陰鬱的氣氛不僅表現在旋律和調性特徵上，
而且還顯示在豎笛、巴松管、小提琴低音區濃厚的音響
之中。附有「冬旅的幻想」標題的第一樂章，是有如映
出冬天景色的奏鳴曲式樂章；第二樂章表現「荒涼與濃
霧的土地」，則是富有深切情感的徐緩樂章，以雙簧管帶
出俄羅斯風深沉感人的旋律。經過第三樂章遊戲似詼諧
的快板，以強烈刻畫的節奏作結尾，到達末樂章最後具
有珍貴的、前所未見的沉思意念及表現力，描寫了民間
節慶的場面，強勁力量和鮮明色彩與前三個樂章截然不
同，它的配器和柔和意味前後形成了強烈的對比。

　　與其說「冬日的幻想」是柴可夫斯基對景色的描

繪，毋寧認為這是內心世界的敘述，因為它的
本質在於既痛苦又甜蜜的體驗過程。他將
交響曲的細膩音響深入我們的意念，與
這一作品的音樂密不可分。柴可夫斯基
帶領我們走過傳統形式中的民族性，卻
也突破了這個局限而發展出獨特的音樂
特質。

　　來趟心靈之旅吧！俄羅斯冬日的美
景、民謠的旋律、節慶似的歡樂以及內
心深處的憧憬……，全都從柴可夫斯基
的第一號交響曲「冬日的幻想」裡流瀉
出來。

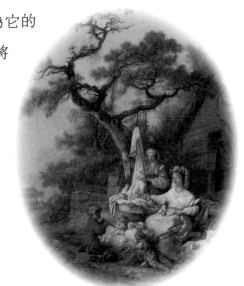

李‧普林斯（J. Le Prince），俄
羅斯生活一景，1764。

夏之物語

　　柴可夫斯基自小對音樂就有濃厚的興趣，但礙於父母親的反對，直到二十一歲才開始正式學習音樂，並在此時決定未來一生的音樂路途。由於表現優異，自聖彼得堡音樂院畢業後，遂受尼古拉‧魯賓斯坦的邀請進入莫斯科音樂院教授和聲學。教學期間旅行歐洲各地，所發表的創作大受歡迎，作曲家的聲望也建立了巍然的地位。1884年得到沙皇的受勳殊榮，四年後又得到政府頒發每年一筆的輔助金，一直維持到他去世為止。

　　他的音樂特質以俄羅斯的民族風格最令人讚賞，在曲式上以西歐學院派的傳統書法為基礎，但在奏鳴曲式等古典原理中，畢竟還是民族音樂的表現，使用民謠旋律來作主題，並應用斯拉夫式的強弱力度等形式作工具，注入新內容。

　　作品範圍包括了鋼琴曲、歌劇、芭蕾舞劇、交響曲、室內樂、合唱與歌曲等各種形式，可算是一位最出色的俄國代表性的作曲家。

秋之樂趣

其他有關「夢與幻想」的音樂：

1. 艾 爾 加（Edward Elgar, 1857～1934） 合唱曲「傑隆迪亞斯之夢」（*The Dream of Gerontius, op. 38*）

2. 佛 斯 特（Stephen Foster, 1826～1864） 夢中情人（*Beautiful Dreamer*）

3. 孟德爾頌 戲劇音樂「仲夏夜之夢」（*A Midsummer Night's Dream, op. 61*）

4. 白 遼 士 幻想交響曲（*Symphonie fantastique, op. 14*）

低迴

布瑞頓的歌曲「冬之語」

第二次世界大戰於1945年終止，不但改變了地理與政治上的版圖，也帶來了國際性的意識危機，對藝術家而言，戰爭的危機與激烈的意識型態，重新塑造了「現代的傳統」，戰後的藝術各領域呈現出非常不同的特色，在音樂方面，三個新潮流「序列音樂」、「電子音樂」、「機遇音樂」使音樂的理論、聲響、觀念進入到現代音樂前衛派的範疇，這時保守的音樂品味仍是不可輕忽的，班哲明·布瑞頓即是五〇年代之後的音樂保守派代表人物。

二次世界大戰之後的倫敦，霧氣依舊，而多的是經過轟炸後，滿目瘡痍的市容，儘管在戰時受創，英國還是要努力提昇國家意識與昔日榮光。1953年，伊莉莎白

女王二世的加冕典禮，讓人民的心重
新聚集在一起，也就是在這樣艱難的
年代裡，布瑞頓創作了「冬之語」
(*Winter Words, op. 52*)，以英國作家湯
瑪斯・哈代（Thomas Hardy, 1840～
1928）的詩作譜曲而成，共有八首，
寫給男聲與鋼琴。

　　布瑞頓對詩詞與文學有相當敏銳
的感受性，以文學作品入樂是他最拿
手的形式，「冬之語」選擇英國文學
巨擘哈代晚年的詩集，帶著濃濃的憂

艾格烈（W. M. Egley），倫敦的
公車生活，1859。

鬱與孤寂。布瑞頓非常小心地處理冬天的蕭瑟與冰冷，
依然從調性架構出發，在速度和織度上的對比使用戲劇
化的節拍韻律。

　　這一套歌曲以D音開始，也結束在此音。第一首「十
一月的黃昏」一直籠罩在憂傷的小調氛圍中，沉緬在詩
中六月時種的樹，在十一月已遮蔽了天空；鋼琴伴奏模

仿火車的汽笛聲與車廂持續不變的搖晃音形,進入了第
二首,布瑞頓試圖以音樂描繪一幅感人的情景:「一個
寂寞的小孩坐在三等車廂,朝著未知的目的地駛去,是
死亡嗎?……」接下來兩首「黃鵪鶉與小嬰兒」和「小
小舊茶几」仍是不脫哀傷但含蓄的憂鬱與悲觀;第五首
「唱詩班指揮的葬禮」則揉合了英國讚美詩(Hymn)塊
狀合聲風格以及中古世紀自由的吟頌風格。

杜米埃(H. Daumier),三等車廂,1863-65。

第六首「驕傲的鳴鳥」以鋼琴強烈的和絃開始，急促而熱情，是最燦爛明亮的一首曲子；接下來是鋼琴以微弱細小的音符來表現第七首詩中身無分文的小孩，無奈的訴說自己以小提琴賺取生活費，旋律起

莫內，冰融的塞納何，1880。

伏不大，更顯淒涼悲哀，預示要進入最苦情的終曲「之前的人生與之後」，鋼琴部分以持續的三和絃進行來代表向美好世界前進，聲樂線條則非常自由，優美的穿梭在各音域間，希望這個世界在黎明破曉前，能不再有病痛與傷亡，對當時的社會狀況提出質疑，最後結束在歌者提出的大問號：「還要多久？」

聽完了這八首小曲，您是不是也籠罩在淒涼的情緒當中，心情盪到了谷底，時而高亢激昂時而低迴淒涼的歌聲，久久縈繞在心中揮之不去，突然自省是否自己也曾處在人生的冬天呢？

夏之物語

　　布瑞頓，英國在二十世紀中期以後最重要
的一個作曲家，同時也是頗負盛名的指揮家。
父親是牙科醫師，音樂才能是遺傳自業餘女高
音的母親，九歲就能寫絃樂四重奏，在十二歲
的時候與法蘭克‧布瑞基學習作曲技巧，1930
年進入倫敦皇家音樂學院。

　　1934年畢業之後，以寫作電影配樂為工
作。1937年薩爾茲堡音樂節首演了作品「布瑞
基主題變奏曲」（*Variations on a Theme by Frank
Bridge, op. 10*），自此躍登國際舞臺，巡迴各
地，足跡曾至美國、日本。作品豐富多變化，
並未拘泥於任何特定手法，非常關心英國民
謠，雖有創新但從傳統出發，對英國音樂頗有
建樹，因而三度獲頒榮譽勳章，公認是英國最
重要的一位音樂家。

1973年布瑞頓在皇家亞伯特廳指揮一
場逍遙音樂會。

秋之樂趣

布瑞頓其他將音樂與詩作巧妙融合的聲樂曲：

1. 光明（*Les illumination*）

　　　──蘭波（Arthur Rimbaud, 1854～1891）的詩

2. 米開朗基羅的七首短詩（*Seven Sonnets of Michelangelo, op. 22*）

　　　──米開朗基羅（Michelangelo Buonarroti, 1475～1564）

3. 莎莉的花園（*The Salley Gardens*）

　　　──葉慈（William Butler Yeats, 1865～1939）的詩

銀色華爾滋

柴可夫斯基的鋼琴小品「四季 — 聖誕節」

　　記憶裡的聖誕節，充滿了多少童話式的幻想，有教堂清脆嘹亮的鐘聲、裝飾著各色飾品的聖誕樹、裝滿著禮物的長襪子，以及雪人圖樣的聖誕卡片……。溫馨的色彩裡，有些許繽紛的回憶，從期望中的聖誕晚餐、七彩燈飾、聯歡舞會到現代人極為熟悉的即興式狂歡。這個別具意義的日子，除了琳琅滿目的美景外，在星光燦爛下閉起眼睛，您會聽見遠方的鐘聲，由遠而近的傳來，一聲一響地撞擊著您的心靈，而安靜清亮的旋律，也隨之傳唱開來。

　　這樣肅穆、莊嚴的歌聲，就在這樣格外奇妙的夜裡，多了那一份靈性上的悠揚及恬靜；而等待已久的幸福，就在這一年歲月交替之際裡又再次地展開。

對季節變換的深刻感受，柴可夫斯基寫下了附有「十二種性格小品」這樣副標題的鋼琴曲集，按一年十二個月份的各月特性，一一描寫出來。而它的作曲經過原是由1875年的12月聖彼得堡「新聞傳播者」（*nouvelliste*，法文為「流言播者」之意）雜誌的創辦人貝爾納德，選了適用於十二個月份的俄國詩按月刊登於雜誌上，並委託柴可夫斯基配合這個計畫譜寫出能描繪各月份的鋼琴曲刊載，故此作品就這樣誕生，並由當年十二月的「聖誕節」寫起，每月連續著譜寫到次年的十一月。值得注意的是，在柴可夫斯基寫作這一組鋼琴小品的當時，俄羅斯還是使用舊曆來計算日期的，故與我們慣用的新曆之間有些許的差異性。因此在欣賞柴

袁金塔 ，冬雪，1989。

可夫斯基的這組鋼琴作品時，必須先調整季節與月份之間的落差，方能感受到作曲家所欲表達的情感。

　　乘著疾駛而來的雪橇，進入了俄羅斯的十二月。與「聖誕節」（Noël）這首樂曲相輝映的是邱科夫斯基（Zhukovsky）的詩。而柴可夫斯基所採用的是降A大調、四分之三的拍子，尤以圓舞曲的平庸速度寫成。這種平滑而順暢的三拍子節奏，令人不知不覺的想要跟隨著旋

律熱情的跳躍與起舞；而這首曲子的內容，也正是描寫著少女們在聖誕夜裡，愉悅地跳著圓舞曲的情景。

　　現在，就讓我們一起踩著華爾滋，慢慢的踏進柴可夫斯基「四季」裡的第十二月——「聖誕節」裡，去感受俄羅斯的冬天那片茫茫的白色仙境。

吳清川，寒木春華，2000。

夏之物語

　　柴可夫斯基一生的功勳以交響曲和芭蕾音樂最為顯著。在交響曲方面，不但脫離了他的老師輩們那種德國浪漫派的領域，更在俄羅斯國民主義的土壤上，孕育出獨特戲劇性的內容。在他的作品中，隨處可見西歐音樂傳統轉化成俄羅斯形象的新發展。

　　芭蕾音樂方面，柴可夫斯基以法國音樂家的作品為模範，具有國民樂派未有的洗鍊的敘述性。不過他音樂的根基，始終建立在俄羅斯風土所特有的感傷氛圍上。

　　在著名作品外，柴可夫斯基也留有許多鋼琴、小提琴小品、歌曲與合唱曲等等，這些作品也各自擁有令人難忘的美妙風味。

秋之樂趣

聖誕歌曲：

1. 平安夜（*Silent Night*）

2. 銀色聖誕（*White Christmas*）

3. 聖母頌（*Ave Maria*）

4. 冬日仙境（*Winter Wonderland*）

精選 CD 曲目一覽表（本音樂由 **EMI** 提供）

	作曲家	曲目	演奏家	出處（原CD編號）	時間
1	葛利格	抒情小品集第三冊「春頌」	鋼琴：阿德尼（Daniel Adni）	7243 568634 22	02'51"
2	舒曼	第一號交響曲「春——第四樂章」	指揮：沙瓦利許（Wolfgang Sawallisch）德勒斯登國立管絃樂團（Staatskapelle Dresden）	0777 769471 29	08'14"
3	孟德爾頌	仲夏夜之夢「序曲」、「夜曲」	指揮：泰特（Jeffrey Tate）鹿特丹愛樂管絃樂團（Rotterdam Philharmonic Orchestra）	7243 569864 28	19'01"
4	蓋希文	波基與貝絲「夏日時光」	指揮：拉圖（Simon Rattle）倫敦愛樂（The London Philharmonic）	0777 754325 27	03'09"
5	韋瓦第	四季「秋」	指揮：慕提（Riccardo Muti）史卡拉愛樂管絃樂團成員（I Solisti dell' Orchestra Filarmonica Della Scala）	7243 555183 23	11'43"
6	馬勒	大地之歌「秋日孤者」	男中音：費雪狄斯考（Dietrich Fischer-Dieskau）	7243 573529 25	09'18"
7	舒伯特	冬之旅「菩提樹」	男中音：霍特（Hans Hotter）鋼琴：摩爾（Gerald Moore）	7243 567000 24	04'49"
8	柴可夫斯基	第一號交響曲「冬日的幻想——第一樂章」	指揮：立頓（Andrew Litton）波茅斯交響樂團（Bournemouth Symphony Orchestra）	0777 759699 24	11'57"

寫給用心聽孩子的您

關於兒童卻不只是兒童
且讓老天使悄悄告訴您
一段穿越時空與音符的傾聽……

天使的聲音
/ 魏兆美著

內附 **EMI** 精選CD

悄悄走入您的心扉

當溫柔的樂聲輕觸心門
怦然心動的感覺
令人愛戀，更令人沉醉……

怦然心動
/ 陳郁秀&盧佳慧著

內附 **EMI** 精選CD

國家圖書館出版品預行編目資料

四季繽紛 / 陳郁秀主編;張己任著. －－初版一刷.－
－臺北市；東大，民91
　面；　　公分——(音樂，不一樣？)

　　ISBN 957-19-2601-9　（一套）
　　ISBN 957-19-2609-4　（精裝）

　　1.音樂－鑑賞

910.13　　　　　　　　　　　　　91005547

© 四 季 繽 紛

主　　編　陳郁秀
著作人　張己任
發行人　劉仲文
著作財
產權人　東大圖書股份有限公司
　　　　臺北市復興北路三八六號
發行所　東大圖書股份有限公司
　　　　地址／臺北市復興北路三八六號
　　　　電話／二五〇〇六六〇〇
　　　　郵撥／〇一〇七一七五——〇號
印刷所　東大圖書股份有限公司
門市部　復北店／臺北市復興北路三八六號
　　　　重南店／臺北市重慶南路一段六十一號
初版一刷　中華民國九十一年五月
編　　號　E 91045
基本定價　捌　元
行政院新聞局登記證局版臺業字第〇一九七號

有著作權‧不准侵害

ISBN　957-19-2609-4　（精裝）

網路書店位址：http://www.sanmin.com.tw